風景畫

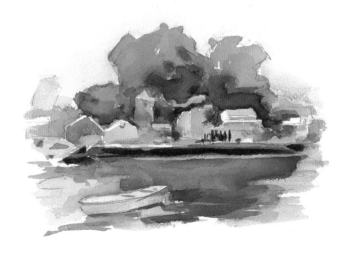

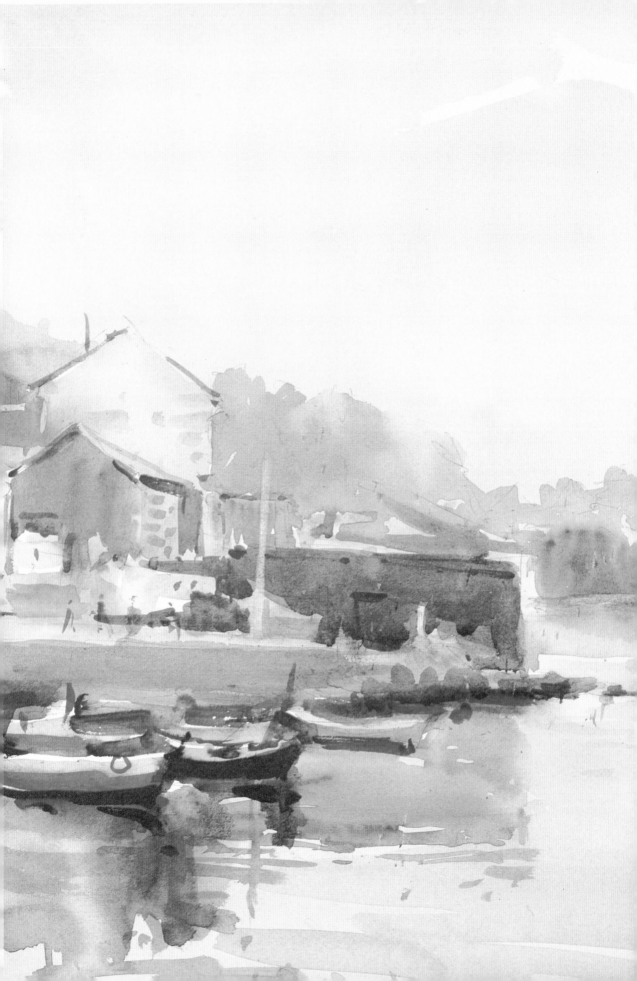

風景畫

Parramón's Editorial Team 著

柯美玲 譯　　　袁金塔 校訂

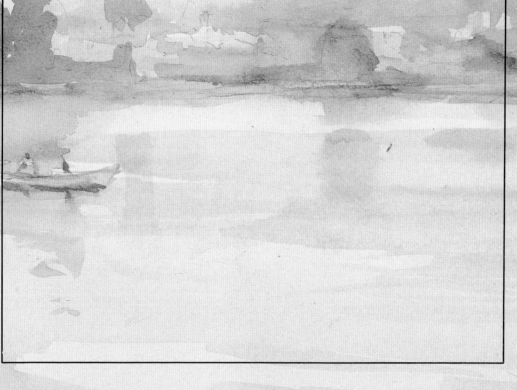

目錄

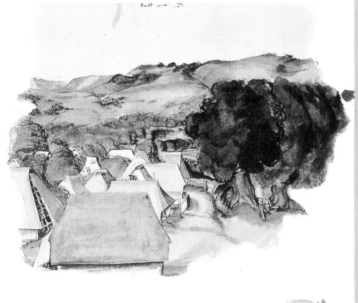

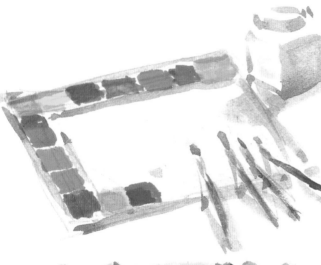
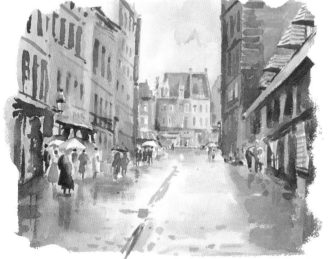

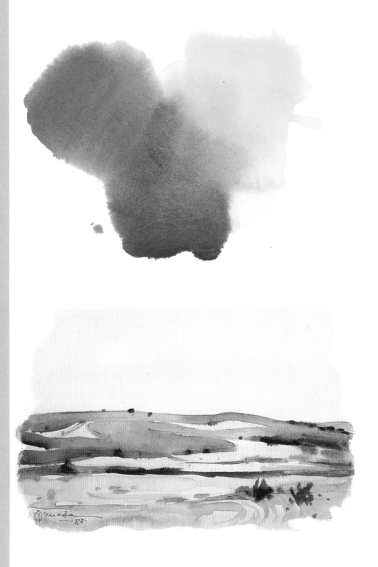

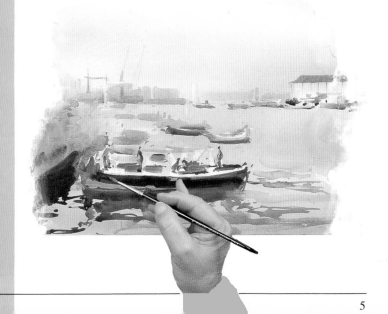

前言

圖1至3. 胡利歐・昆士達站在畫室的畫架前。四周懸掛的都是他的作品。他的鋼琴技藝也極為出色,有時也會作曲。

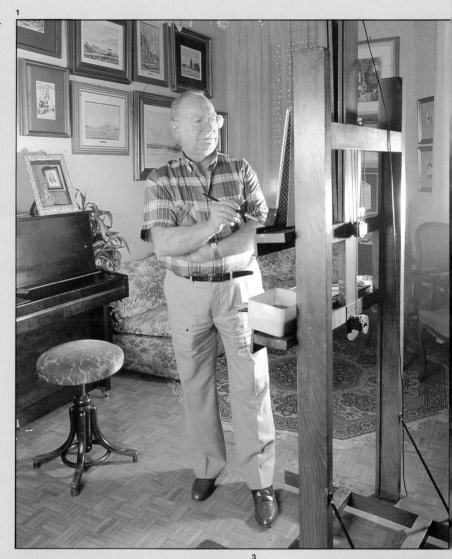

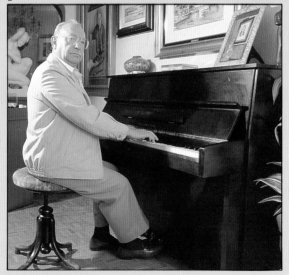

畫一幅風景畫就是去認識、去體驗大自然——鄉村、山野、林間、草原、天空。用感官去體驗遼闊壯觀的藍天、迷人有趣的水中倒影，以及土地、草原、生命的氣息和顏色！

如果用水彩作畫，這種與大自然共存的感覺會更加強烈，因為用水彩作畫時，你必須畫出大自然在你心中所留下的印象，運用詮釋、摘要、濃縮的手法把內心的感動表現出來。若想達到登峰造極的境界，畫出一流的水彩作品，讓人彷彿真正看見水、光、色彩，就必須將形狀與顏色融合為一，藉此方式將大自然呈現出來。

本書中的胡利歐‧昆士達(Julio Quesada)是位老師，也是位赫赫有名的畫家，擅長水彩風景畫。透過他的講解與示範，我們要帶您體驗用水彩畫出大自然的奇妙經驗。首先，透過文字和圖片的說明，我們要來認識水彩風景畫的幾位開路先鋒和大師級人物，從德國的杜勒(Albrecht Dürer)、法蘭德斯的安東尼‧范戴克爵士(Sir Anthony Van Dyck)，到美國的約翰‧沙金特(John Singer Sargent)，當然更不能漏掉英國畫家保羅‧珊得比(Paul Sandby)、約翰‧柯特曼(John Sell Cotman)、大衛‧寇克斯(David Cox)、泰納(J. M. W. Turner)、托瑪斯‧吉爾亭(Thomas Girtin)、理查‧波寧頓(Richard Parkes Bonington)、彼得‧德‧溫德(Peter De Wint)和艾德華‧席格(Edward Seago)等等。

然後我們才要真正進入正題，向你介紹昆士達畫風景時用來構思、描繪的材料與方法。我們要帶你瞧瞧他在畫室和戶外作畫時所使用的畫架，甚至他畫水彩速寫時使用的迷你繪畫盒我們也不會放過。接下來我們要討論昆士達著色時使用的色彩系列，以及畫紙、畫筆、調色板。在運用基本描繪技巧畫風景畫之前，我們會先討論構圖、透視和氣氛這類的主題。

緊接著，我們會專門另闢一章討論色彩的原理與掌握，以及原色、第二次色、第三次色和補色。在這一部份，昆士達會以實際的示範說明如何只用三種顏色便能完成一幅水彩畫，讓你瞧瞧這三種顏色如何混合出所有的自然色。之後，我們會繼續討論昆士達使用的色彩，特別是他用濁色系 (a range of broken colors)——或稱灰色系——作畫的技法。你還可以看見昆士達是如何詮釋和綜合形式與色彩 (他便是以此風格著稱，而且是實至名歸)；接著你也可以研究他的趁濕法(wet on wet)，在畫紙上混色，以及留白和洗去的技術。

在本書最後的部份，昆士達會畫兩幅速寫和三幅水彩畫，透過一步步的示範與說明，讓你得以了解整個繪畫的過程。昆士達是揭開這整個過程之奧秘的最佳人選。他不僅是成就非凡的視覺藝術家，鋼琴的技藝更是了得，甚至還作了好幾支曲子。作畫時，他通常會一邊聽著音樂——「我最喜歡德布西(Debussy)的作品。」他說道。他是位舉世聞名的畫家，歐美一流的博物館和美術館都藏有他的畫作。他的人物畫、肖像畫、海景和水彩風景為他贏得無數的獎章、獎牌和獎品。

荷西‧帕拉蒙
(José M. Parramón)

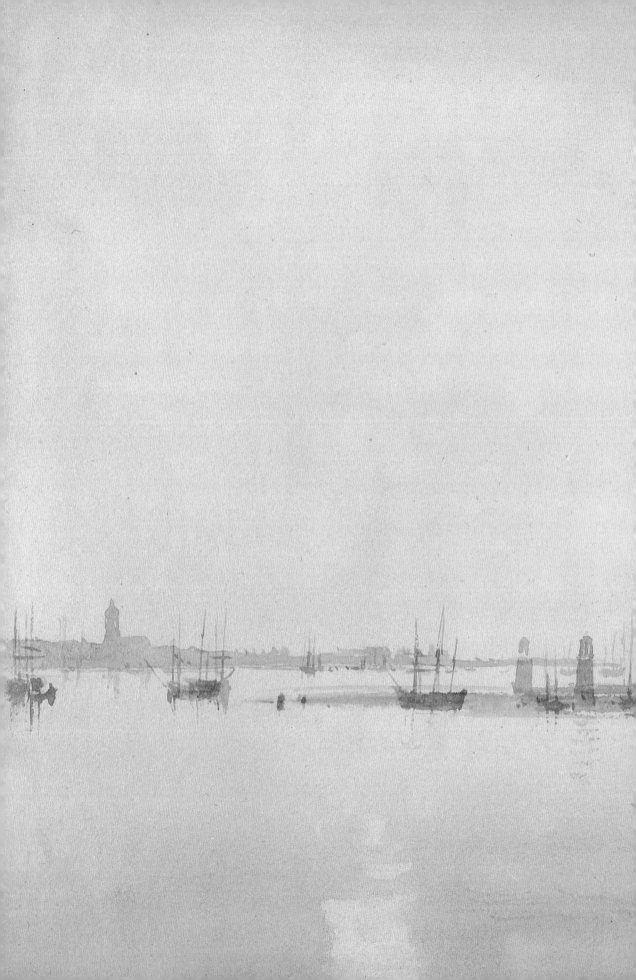

水彩風景畫的大師

已知杜勒最早的一幅畫是水彩風景畫，它是杜勒在1489年的作品，當時他才十八歲。杜勒以水彩畫的開路先鋒聞名於世，在他之後有范戴克以及更晚期的克勞德·洛漢和尼克拉·普桑。後面這兩位畫家將單色的水彩描繪，引進大型的油畫作品技巧，開啟了由珊得比主導，泰納、吉爾亭和波寧頓等人一脈相承的英國水彩畫文藝復興時代。事實上，浪漫派和印象派畫家——德拉克洛瓦、塞尚和梵谷——以及美國的詹姆斯·惠斯勒、沙金特、艾德華·賀普、賀姆·馬丁和英國的席格等人的相繼出現，更鞏固了水彩畫的地位。這裡收錄了幾位水彩風景畫大師的作品供你欣賞。

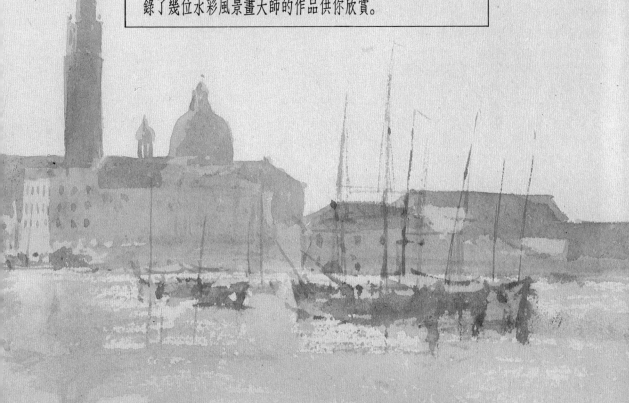

杜勒

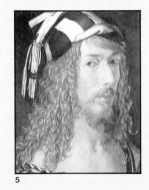

5

「藝術隱藏在大自然裡，誰捕捉得住，便能據為己有。」

杜勒的這一段話，充分流露出他對繪畫的態度，同時也說明了他對知識的渴求，期盼將觀察的結果帶入作品，竭力捕捉並表現所見所聞。

杜勒，1471年生於德國的紐倫堡(Nuremburg)，父親是位金匠。從小，他的父親便刻意培養他對藝術和美的熱愛。他生長在一個思想解放、預告現代歐洲之誕生的時代。拜版畫（雕版）發明之賜——杜勒也使用這種藝術形式，而且技巧相當熟練——南北歐的藝術理念得以互相交流，結果促成了哥德風格和文藝復興風格的融合，後者當時才剛剛在義大利萌芽。在杜勒那個時代，人文主義和形而上的思想深入人心。杜勒以及當時的人相信，人的感覺，特別是視覺，理應成為藝術家的指標，而且凡是他所領悟、所感覺到的，屬於大自然的一切，都是某種超乎人類經驗之外的徵象。

杜勒對繪畫的定義就是「在平面上描繪任何眼所能見的東西」，然而那也是一種崇高的藝術形態，因為根據他的說法，視覺是「人類最尊貴的感官功能」。

杜勒的水彩作品種類繁多——少數是單色畫(monochrome)，其他的作品則完全運用了各種色系的顏色。從他的作品裡看得出來他對色彩的感覺相當敏銳，對周遭環境觀察入微，在主題氣氛的捕捉方面更是得天獨厚。杜勒的作品具有典型文藝復興時代的風格，他的足跡遍佈許多國家，對所見所聞深感興趣。在威尼斯，他學習用水彩捕捉高山的氣氛和光線。即使以後回到故鄉德國，這種技巧——將對氣氛和光線的感覺融入畫中——也一直成為他捕捉細節的一種手法。除此之外，杜勒用筆的熟練，至今仍備受推崇。

除了上述的成就之外，杜勒也是用水彩來畫動植物做局部特寫研究的先驅，更首開畫油畫時先用水彩來畫風景和打底稿的風氣。在他之後不久，地誌學家和浪漫派畫家也開始延用這套方法。此外杜勒也開創一種獨特的風格，可惜一直到很久之後才蔚為風潮：使用「固有色」(local color，譯註：在自然光下物體所呈現的色彩)。有一次他提到，水彩畫的陰影部份不應該用黑色來表現，而要用彩色，如此才不致失去物體原來的色彩。凡此種種可以肯定，杜勒無疑是英國水彩畫運動的開路先鋒，因為他是第一位真正以水彩畫為目的的歐洲畫家，而不僅僅是用水彩來畫插圖，或是在作畫時用水彩打底稿。杜勒死後數百年間，水彩的用途多半僅止於此，只有少數幾個例外，譬如范戴克，他在杜勒和十八世紀英國的畫家之間扮演穿針引線的角色。稍後我們會繼續討論幾位十八世紀的畫家。

6

圖4. （前二頁）泰納，《站在海關看聖吉歐羅馬吉羅》(San Giorgio Maggiore Seen from the Customs-post)，泰德畫廊(Tate Gallery)，倫敦

圖5和6. 杜勒，《戴手套的自畫像》(Self-Portrait with Gloves)（局部），普拉多美術館(Prado Museum)，馬德里。下圖：杜勒在版畫、素描、繪畫作品上的簽名。

7

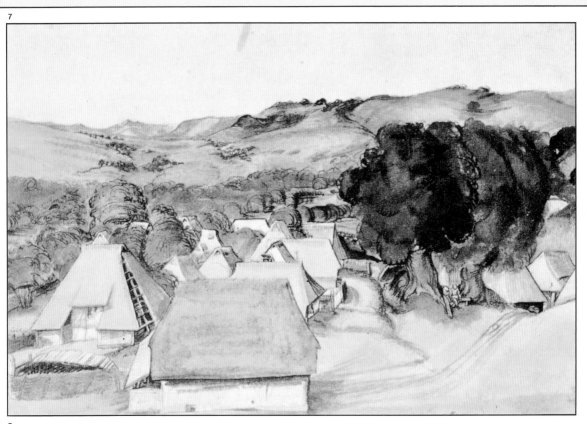

8

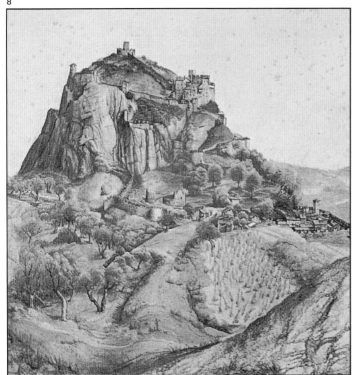

圖7和8. 杜勒,《拜查路斯之景》
(*View of Kalchreuth*)和《亞柯谷之景》
(*View of the Arco Valley*),康斯塞爾
(Kunsthalle),不萊梅(Bremen),巴黎
羅浮宮。杜勒是水彩畫歷史的先驅。
他的作品共計一百八十八件,其中包
括許多水彩畫。此處的範例顯現出他
畫風景的風格。

范戴克、洛漢、普桑

十七世紀，一群畫家將水彩用在習作上，而且通常只使用單一色調。其中有一位名叫魯本斯(Peter Paul Rubens)，他利用這項技巧完成多幅英國風景畫。然而重現這門技巧，將流動、透明的色彩塗在白紙上的，卻是他的門生范戴克。范戴克是一位偉大的油畫肖像家，1632年隨他的老師到了英國，學會了用水彩表現英國鄉間的景色。也正是在這段期間，風景畫順理成章地在北歐變成一種藝術類別，這點從杜勒、范戴克以及荷蘭學派畫家的作品可見一斑。在這段期間，南北歐之間的接觸相當頻繁，義大利和法國的畫家也開始畫風景畫——其中有些人會在畫中加入人物，如此一來也許有一點「不純」，但仍算是風景畫。洛

漢和普桑創造出一種新的、屬於南方特有風格的風景畫。這種風格主要是以「明暗對照法」(chiaroscuro)為基礎，也就是繪畫時對明暗的處理。洛漢和普桑雖然都是法國人，卻雙雙活躍於義大利畫壇。兩人創造出多幅風格華麗的大型風景畫，充滿了靈性和「理想」之美——融合了北方的風格、巴洛克明暗分明的風景畫法，以及人物肖像畫象徵主義的南方傳統。

在這些風景畫的創作過程裡，洛漢和普桑都會先畫小幅的草稿——作畫的題材往往取自現實生活——再用一、二種顏色不透明的水彩上色，不過卻出人意外的出現多種不同的色相(hue)。

圖9. 范戴克，《鄉間小路》(A Country Path)，倫敦大英博物館。杜勒之後一百年，范戴克雖然以油畫著稱，卻以多幅水彩作品令世人驚豔。

9

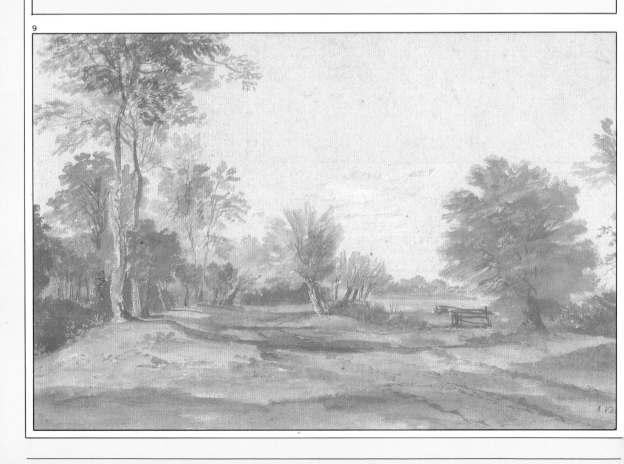

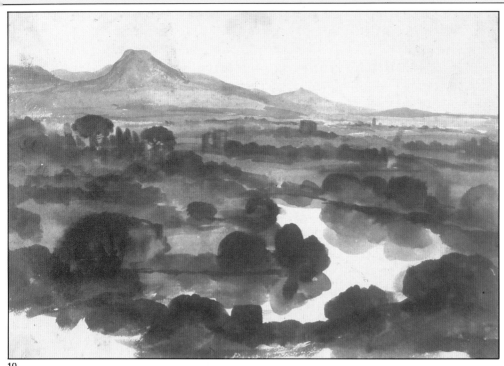

10

11

圖10和11.
洛漢,《河上風光:站在馬里歐山看臺伯河》(Landscape with a River: View of the Tiber from Mount Mario),倫敦大英博物館。普桑,《羅馬近郊的慕勒橋》(The Moller Bridge Near Rome),維也納。在十八世紀洛漢和普桑鼓勵用不透明水彩畫誇大的風景畫。

根茲巴羅、珊得比、柯特曼、寇克斯

經過單色畫、明暗分明的繪畫之後，到了十八世紀，色彩終於佔了上風。但是水彩畫的文藝復興時代，為什麼會出現在英國，而且時間是在工業革命的初期呢？

這主要是當時英國崛起了一群經濟富裕的中產階級，十分敬仰異國的文化，特別是歐洲文化，所以便時常前往歐洲旅行，參觀當地的博物館，購買紀念品和繪畫作品。這就是所謂的大旅行(Grand Tour)，任何文化背景的英國人都「必須」經過這一番洗禮。就在這偉大之旅中，英國人逐漸孕育出對風景的熱愛和懷念——化為實際的行動就是向畫家購買風景畫或版畫。「地誌學家」便是在這種環境下誕生的，畫家描繪出一幅真實的風景，卻加上了藝術的成份，讓畫看起來更「美麗」。不久之後，英國人便將這種概念帶回自己的國家，結果所謂的「蘇格蘭、威爾斯或迪斯特湖(Lake District)的浪漫風景」，便成為適合繪畫的題材。幾位偉大的畫家，譬如根茲巴羅(Gainsborough)、寇克斯、柯特曼和寇任斯(Cozens)也開始畫這種「充滿聯想的美麗風景」，不僅用油彩，也用水彩。沒錯，就是用水彩。

但若非珊得比(1725-1809)的貢獻，這些人或許不會開始用水彩作畫。身兼畫家和地誌學家雙重身份的珊得比——他曾經描繪出上百幅溫莎堡的景觀——開始在雕版上上色，而他所選擇的就是百分之百的水彩。

圖12. 根茲巴羅，《穿越森林空地的馬車》(Horse and Cart Crossing a Clearing)，倫敦大英博物館。根茲巴羅最早雖是以肖像畫著稱，且因此成為英國皇室最喜愛的畫家，不過他也常常畫風景。他認為風景才是能直接發揮才能的主題。

12

珊得比作畫的態度非常謹慎，一層一層的上顏色，耐心等到先前的顏色乾了才上另一層顏色。當時的人對他的讚美也許稍嫌誇張，但他們卻是親眼目睹珊得比如何將水彩畫的歷史往前推了一大步，把水彩畫的地位提昇為一種「獨立自主的藝術形態」，讓水彩畫與油畫並駕齊驅。

13

14

圖13. 珊得比，《海灘旁的老樹》(Old Tree by the Beach)，維多利亞與亞伯特博物館(Victoria and Albert Museum)，倫敦。珊得比是英國水彩史上的關鍵人物，從英國人尊稱他為「水彩畫之父」可見一斑。

15

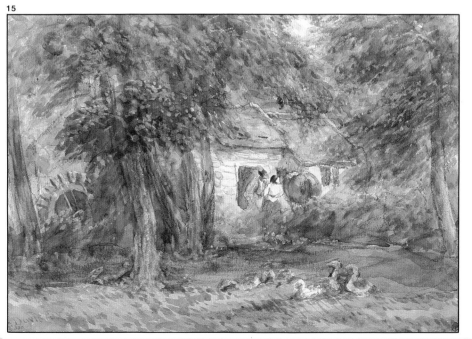

圖14和15. 柯特曼，《公園裏的小池塘》(Pond in a Park)，倫敦大英博物館。寇克斯，《威爾斯北部的運河》(Canal in North Wales)，維多利亞與亞伯特博物館，倫敦。柯特曼和寇克斯皆屬於英國水彩畫黃金時期的畫家，1805年倫敦的第一次水彩畫展也展出兩人的作品。

泰納、吉爾亭

吉爾亭 (1775–1802) 在「地誌學」和「浪漫派」之間搭起一座橋樑，彌補了兩者之間的鴻溝。他重現「固有色」的用法，也就是用彩色畫陰影，而不用灰色。他觀察大自然的環境，捕捉其中的細節，親身感受其中的氣氛，再將內心的感受表現在紙上。在蒙洛醫生 (Dr. Monro) ——熱愛水彩畫，且收集許多水彩作品——的畫室裡，吉爾亭初次遇見泰納。吉爾亭不幸英年早逝，死時年方廿七歲。在這段期間，泰納醉心於「發明、創作」或「將想法和感受溶入主題」。泰納才華洋溢，所以儘管有人批評他的作品「空無一物」，他卻依然能在進入畫壇不久即晉身皇家藝術學院 (Royal Academy)。泰納是位油畫家——能成為皇家藝術學院的成員不是沒有原因的——但他常常用水彩作畫，在色彩與光線的表現上進行實驗，並以水彩做為表現現實與想像、氣氛與聯想的素材。這位畫家將所有的技法都派上用場：薄塗 (wash)、擦拭、刀刮、用不透明水彩原料上色和修飾。他製造出色彩顫動的感覺，並在畫中表現出距離與光線。雖然當時有人說泰納生性小氣，然而閒不住的性格，使得他對旅行樂此不疲，甚至稍嫌揮霍，所以他對義大利、瑞士、法國、德國都瞭若指掌，一點也不亞於對祖國英國的了解。

16

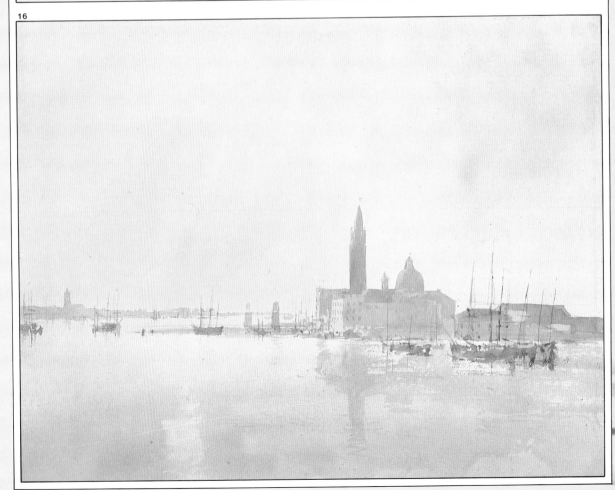

圖16（上頁，與第8～9頁同）和17. 泰納，《站在海關看聖吉歐羅馬吉羅》，泰德畫廊，倫敦。《拜斯泰茲，鄰近馬提尼》(The Biastiaz, Near Martigny)（圖17），泰德畫廊，倫敦。泰納無疑是英國最偉大的水彩畫家。他對光和色彩的觀察力，使他成為印象派的先驅。

圖18. 吉爾亭，《科克斯多修道院》(Kirkstall Abbey)，維多利亞與亞伯特博物館，倫敦。泰納和吉爾亭曾經一同在蒙洛醫生的畫室裏作畫。泰納深受吉爾亭的影響，還模倣他早期作品的風格與色彩。吉爾亭不幸英年早逝，去世時才廿七歲。

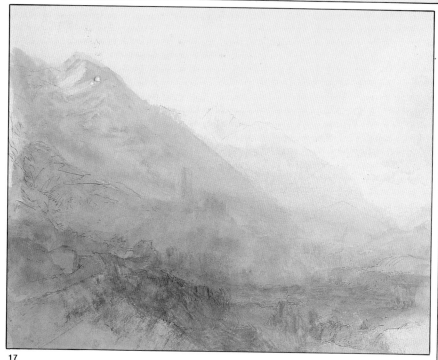

17

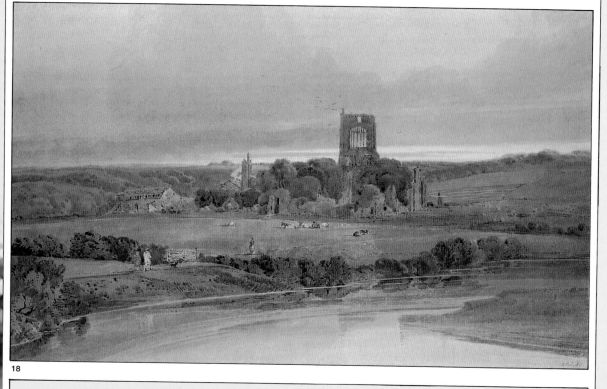

18

康斯塔伯、波寧頓、德·溫德

英國另一位繪畫大師約翰·康斯塔伯(John Constable, 1776–1837)雖然和泰納屬於同一時期,可是風格卻迥然不同,因為他為自己設定一個高難度的藝術、道德、生命目標,那就是「將自然溶入畫中」。對康斯塔伯而言,那意謂著他的主題涵蓋一切的美,而這也正是他繪畫的目標。他認為唯一可望流傳千古的是真實的、自然的東西,而不是對現實變幻無常的想像,他在信中稱之為「時尚」──在當時的英國相當盛行的「炫耀華麗」的時尚。

但這並不表示康斯塔伯是個開倒車的保守主義份子,或是「仿古畫家」。相反的,他一直待在家鄉研究風景,一次又一次地把它們描繪下來。在他的作品中,各種不同的天空、雲彩(在英國,雲彩的顏色變化是非常特別的)、 風景是那麼的「自然」, 和古典的理想主義毫無相近之處,倒是和現代的藝術觀──強調畫家與大自然的親密關係,以及在大自然面前應心存謙卑──較為類似。康斯塔伯和泰納一樣,都是皇家藝術學院的成員。

也因此,康斯塔伯對法國繪畫的影響,可能遠超過對英國藝術的影響。法國浪漫派畫家較能掌握住康斯塔伯作品中自然但寫實的特色,倒是英國的畫家將自己家鄉的風景畫得比較美、比較迷人,也比較富有聯想力,這一點從柯特曼、德·溫德的作品可以看得出來。他們二人和吉爾亭、泰納一樣,也曾在蒙洛醫生的畫室切磋技藝。

圖19. 康斯塔伯,《樹木、天空和紅色房子》(*Trees, Sky, and a Red House*),維多利亞與亞伯特博物館,倫敦。康斯塔伯雖然以油畫為主,是當時頗富盛名的風景畫家,但偶爾還是會用水彩作畫,而且個人風格強烈,從此處的範例可見一斑。

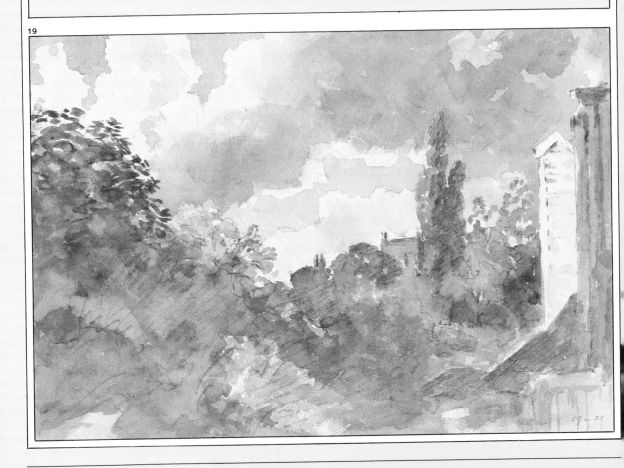

19

你應該沒有忘記吧？我們現在討論的可是十八世紀的畫家。在法國，水彩畫也逐漸佔有一席之地，被用來打底稿或裝飾。然而諾曼第地區卻因為天然美景和中古世紀遺留下來的建築物，吸引了許多英國畫家前來，渴望將此地富麗堂皇、如詩如畫的美麗風景盡收畫中。

波寧頓 (1802–1828) 也置身在這群畫家的行列之中。他的水彩畫曾出現在一本法國的旅遊手冊上。事實上，他曾經待在法國一段時間，並拜在安瑞一尚‧格羅(Antoine-Jean Gros)的門下（當時德拉克洛瓦也是尚‧格羅的學生），向這位和善的教授學習油畫的技巧。德拉克洛瓦對波寧頓的才華印象深刻，波寧頓則鼓勵德拉克洛瓦和其他法國畫家用水彩作畫，並向他們展示自己的作品，其中有些後來甚至也在巴黎公開展出。波寧頓的作品顯示出他對水彩技巧的熟練：相當純熟的技巧、流暢的筆法、洗練的色彩和諧。

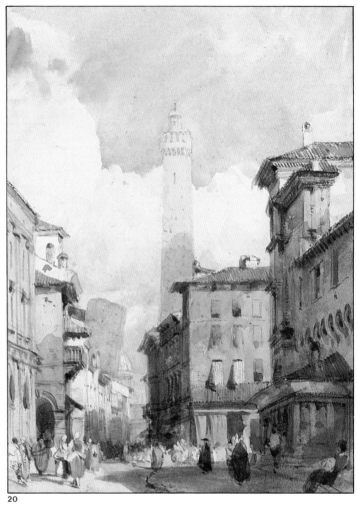

20

21

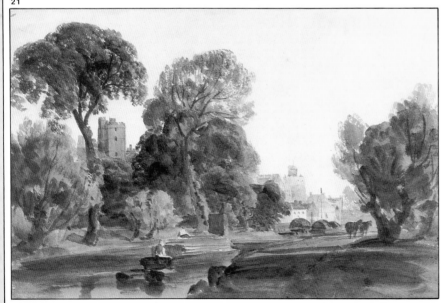

圖20. 波寧頓，《博勞納：斜塔》(Bologna: The Leaning Towers)，華利斯收藏，倫敦。波寧頓透過一群法國畫家將水彩引進法國，其中包括格羅 (Gros)和德拉克洛瓦，這群人一同創造出「波寧頓風格」。波寧頓雖然廿七歲便離開人間，對後世卻頗具影響力。

圖21. 德‧溫德，《流經溫莎堡的泰晤士河》(The Thames at Windson)，皇家水彩協會，倫敦。德‧溫德也曾在蒙洛醫生位於倫敦的畫室習畫，他在此認識了吉爾亭，技巧和用色都深受他的影響。德‧溫德是位傑出的水彩畫家，特別擅長描畫氣氛。

德拉克洛瓦、福蒂尼、阿爾比尼、帕麥爾

圖22至25. 本頁上圖：阿爾比尼，《塞納河與托拉里之景》(View of the Seine and the Tuileries)，巴黎羅浮宮。下圖：德拉克洛瓦，《英國鄉間景色》(View of the English Countryside)，巴黎羅浮宮。下頁上圖：福蒂尼，《風景》(Landscape)，普拉多美術館，馬德里。下圖：帕麥爾，《平靜的樹蔭》(Calm Shadows)，皇家水彩協會，倫敦。四幅一流的水彩畫展現出法國、西班牙和英國在十九世紀的繪畫水準和多樣的風格。

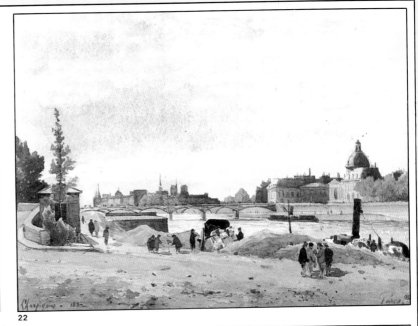

22

23

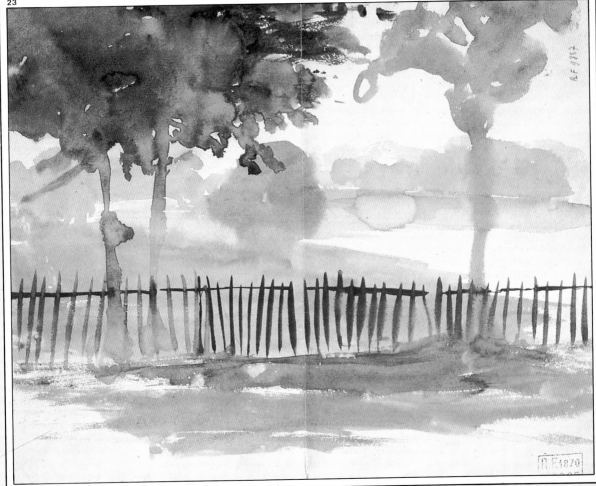

1825年,德拉克洛瓦初次來到英國,
並和波寧頓重逢。波寧頓向他展示
他以摩洛哥女郎為模特兒的速寫。
這些速寫立刻引發德拉克洛瓦豐富
的想像力,導致他後來也在1832年
前往摩洛哥,旅行結束時行囊裡裝
的盡是用水彩描繪的作品。德拉克
洛瓦對後一代法國畫家的影響——
譬如阿爾比尼(Henri Harpignies,
1819–1916),是在於他絕佳的技巧,
而非他的「浪漫主義」。在這時期,
專門孕育偉大畫家的西班牙,情況
又是如何呢?此時的西班牙對水彩
仍然十分陌生,一直到十九世紀末一
位來自加泰隆尼亞(Catalonia)的畫
家馬里亞諾・福蒂尼(Marià Fortuny,
1838–1874)的出現,才使得水彩畫
在西班牙、義大利和法國慢慢普及
開來。
水彩畫的所有技法統統被福蒂尼派
上了用場,從一層層小心翼翼地畫
出細節,到前印象派的色彩融合,
他都沒有放過。這時候在英國,撒
母耳・帕麥爾(Samuel Palmer)以及
其他畫家則用宗教和煉金術轉化真
實的情景,創造出想像的、象徵的、
心靈的圖畫。

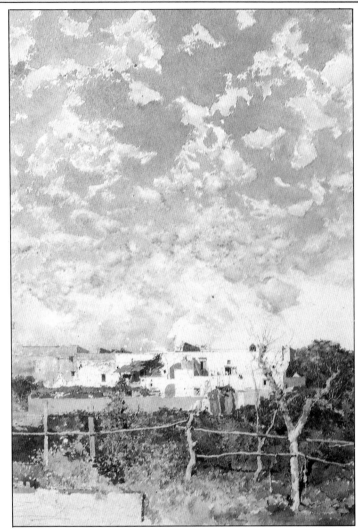

24

25

印象派畫家

印象派最重要的貢獻也許就是走出畫室，畫出戶外空氣（空間）(en plein air)，完全從生活中尋找作畫的題材。以莫內 (Claude Monet) 為例，他便將畫室設在一艘船上，讓畫室也成為景觀的一部份，然後隨心所欲的作畫。印象派畫家惠斯勒雖然生在美國，卻選擇以歐洲做為長居之地。

三位曠世奇才的出現，為印象派時期增添璀璨的光芒。這三位就是塞尚、高更 (Paul Gauguin, 1848–1903) 和梵谷。

從另一位印象派畫家畢沙羅 (Camille Pissarro) 的一番話，可以看出梵谷的重要性：「我知道早晚有一天他要不是發瘋，就是比我們每個人都偉大。但我從來沒想到他兩者都辦到了。」高更和梵谷之間的友誼雖然是轟轟烈烈，但高更不同於梵谷的是他自大、高傲，對自己的藝術才華充滿了自信——不可否認的他確實是位不可多得的藝術天才。他到南太平洋旅行時，愛上了當地的風土人情，便定居於此，直到去世。在那裡，他以無窮的創造力畫出多幅色彩鮮明、亮麗的水彩作品。

塞尚是在與印象派畫家來往之後才開始作畫的，但是過沒多久他便決定獨自作畫，投身大自然，創造出足以流傳千古的藝術作品。他曾說過：「不要像印象派那麼膚淺」，而是要「像我們在博物館看到的藝術品」。塞尚的水彩作品流傳至今的至少有六百幅，其他的多半已經遺失。畫這些水彩畫的同時，塞尚也畫

圖26至30. 這裏呈現的是印象派畫家所繪的水彩風景畫。下圖：塞尚，《普羅旺斯的鄉間》(Provence Countryside)，康斯塔斯，蘇黎世。下頁由上到下分別為：塞尚，《聖維克多山》(Mont Sainte-Victoire)，巴黎羅浮宮。惠斯勒，《威尼斯港口》(Port of Venice)，佛瑞爾藝廊。梵谷，《巴黎近郊，工業區》(Outskirts of Paris, the Industrial Zone)，阿姆斯特丹市立博物館。高更，《大溪地風光》(Landscape of Tahiti)，巴黎羅浮宮。

26

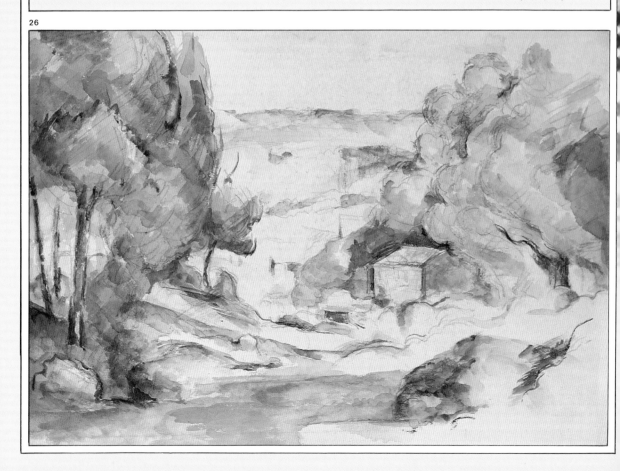

油畫，所以從這些作品可以看出他整個繪畫生涯的發展過程——從早期的浪漫派到創造力最旺盛的階段，一直到晚年愉悅的情感解放。他晚期的水彩畫是用一層層小面積的淡彩所組成，並將目標的形狀凸顯出來，再藉由大片白紙產生的光，使這些水彩畫產生和諧的感覺。這才是純水彩畫的開始。

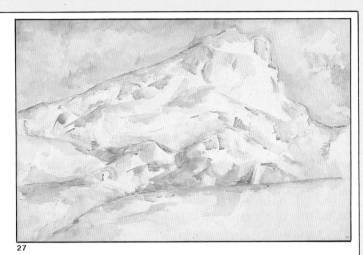

27

28

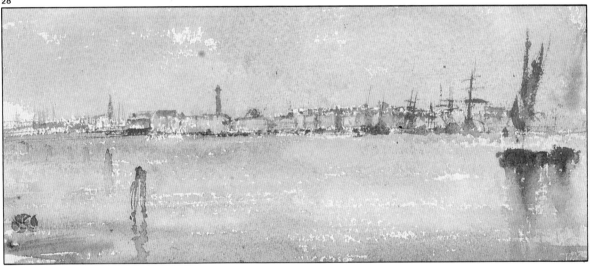

29

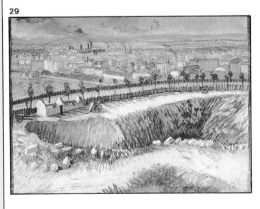

30

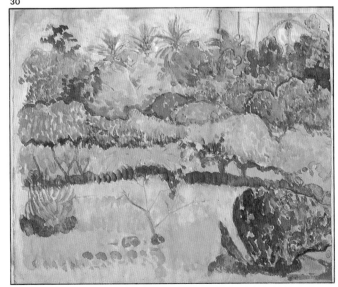

受荷馬和沙金特影響的畫家

1870年到1890年之間，北美的溫斯洛·荷馬(Winslow Homer)和沙金特的出現，為水彩畫賦予全新的意義，不再拘泥於細節，而是偏好豐富的色彩與直接的筆法。荷馬以巴哈馬群島為主題，創造出一系列生命力旺盛的水彩畫。沙金特偏愛以低階層人士為題材，作品色彩鮮艷明亮。後繼者中以他們為效法對象的有查德·哈珊(Childe Hassam)和約翰·馬林(John Marin)。最後一位是英國畫家席格，他受過嚴格的藝術訓練，以熟練的印象派技巧畫出色彩與光線。

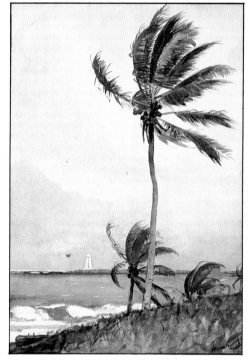

31
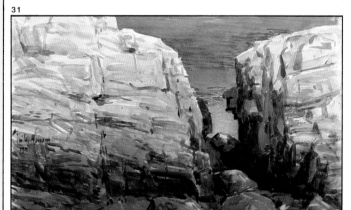

33

32
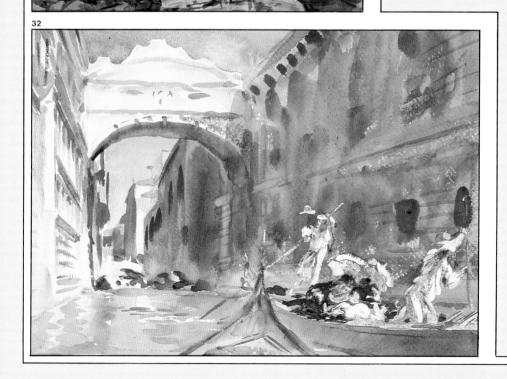

圖31至35. 五位著名畫家的
水彩作品代表著一百年間的
水彩畫歷史。圖31：哈珊
(Childe Hassam)，《阿貝勒多
峽谷》(*The Gorge, Apple-
dore*)，布魯克林博物館
(Brooklyn Museum)，紐約。
圖32：沙金特，《嘆息橋》
(*The Bridge of Sighs*)，布魯
克林博物館，紐約。圖33：
荷馬，《納蘇的棕櫚樹》
(*Palm Tree at Nassau*)，紐約
大都會博物館，紐約。圖34：
馬林，《曼哈頓低地》(*Lower
Manhattan*)，現代藝術博物
館，紐約。圖35：席格，《冬
天的諾福克田野》(*Norfolk
Fields in Winter*)，私人收藏，
紐約。

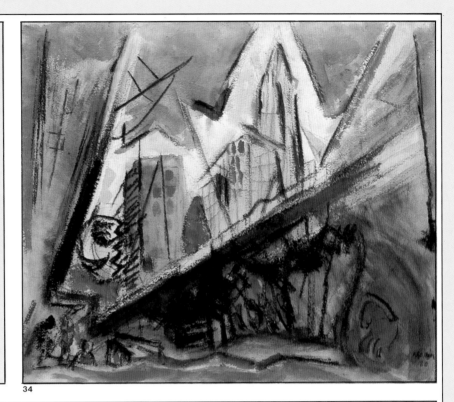

34

35

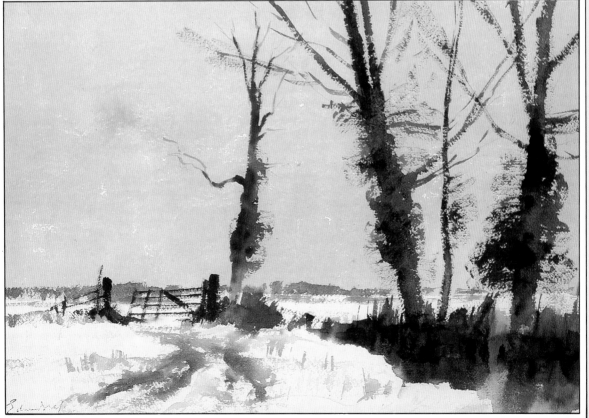

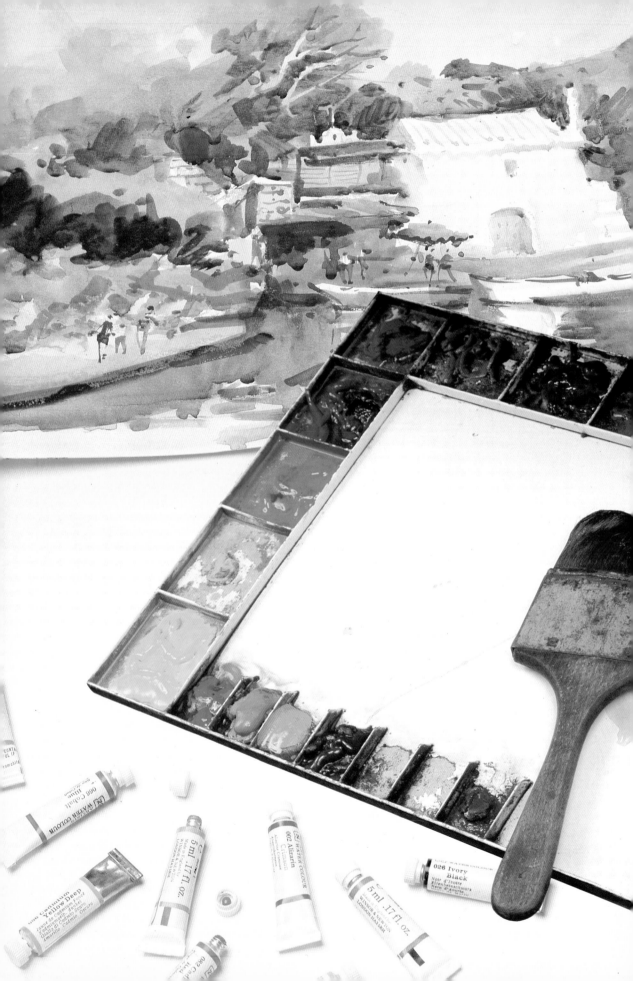

昆士達使用的材料

沒有秘訣，更沒有所謂的「戲法」。水彩畫的材料永遠都是一樣：畫紙、水彩筆、顏料和水。但是每一位畫家都有一些專屬的「東西」、風格和習慣。譬如，昆士達作畫時從不用顏料盒，而是用他在美國買的一個大調色板。他畫輪廓時也不用鉛筆，而是用黑色或紅色的原子筆，不然便是藍色的蠟筆或印度墨水。此外他還有一套慣用的顏色，其中最喜愛的就是印度紅和濃綠。有一種顏色他倒是從來不用，那就是土黃色。

這一部份就是要來討論昆士達使用的材料。

畫室的裝備

36

昆士達坐在他家中的畫室裡。這間畫室給人明亮、愉快的感覺，光線從三面窗戶直接照射進來，窗戶外是馬德里一條繁忙的街道。這間畫室不大，大約只有20平方公尺，其中一部份是充當畫紙和硬紙夾的「儲藏室」。昆士達便是在此完成大部份的肖像畫。至於風景畫，他都是選擇在戶外作畫，以真實的生活為題材。雖然空間好像很小，但昆士達卻說如果他往後站，還是可以畫高達2公尺的大型畫作。他有二個畫室用的木製畫架，都可調整高度，上面還放著他的畫板和畫紙。昆士達通常是站著畫畫，不過近幾年由於體力較差，站著容易累，所以他就改為坐著畫。有趣的是，他是坐在一張鋼琴凳子上作畫。當然，前面我們曾經說過，昆士達不僅是位傑出的畫家，也是位優秀的鋼琴家，年輕時甚至還做過曲子！他特別喜歡彈奏和欣賞德布西的作品。

37

圖36和37. 昆士達就是在他畫室裏的這張畫架上作畫。圖37在畫架上可以看見有昆士達的畫筆、調色板和裝水的塑膠容器。畫架下方是一張矮凳。他彈鋼琴時也是坐這張矮凳。

圖38. 這個帶輪子的櫥櫃也是昆士達作畫的裝備。上層是塊白色麗光板，下面的抽屜和架子可用來擺材料、書、筆記、文件等等。

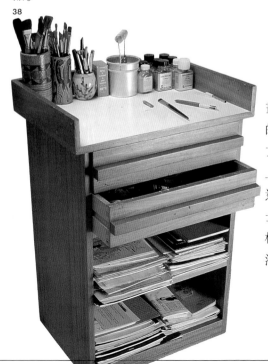

38

畫架旁邊是一個造型簡單，用途卻很[的家具：一個帶輪子的小櫥櫃，移動]方便，高80公分、寬60公分、深50公分[上層是塊白色麗光板，其他三面是木板]這個小櫃子有二個抽屜、二個架子，[昆]士達用來放繪畫材料。上層的白色麗[光]板，他用來擺水彩筆、鉛筆、凡尼斯[和]溶液，也常常當做調色板。

畫紙

39和40. 昆士達用粗
[顆]粒的紙畫水彩肖像
[畫]，用中顆粒的畫紙畫
[風]景，尺寸則不會超過
[60]×50公分。

41至43. 昆士達的用
[紙]：如果是超過60×50
[公]分的肖像畫和風景
[畫]，他就會用斯克勒生
[產]的「卡布羅」紙。如
[果]是比較小幅的畫，他
[會]用法布里亞諾、阿奇
[斯]、坎森或懷特曼生產
[的]細或中顆粒畫紙。

昆士達的用紙量非常大，畫紙的種類和質地也都不同。大家都知道，畫水彩畫的紙必須要厚，重約140磅（250或300公克），質地要非常好，而且帶有顆粒。依照不同的主題和尺寸，我們這位畫家會採用顆粒粗細程度不同的畫紙。畫小幅水彩畫時，也就是尺寸在60×50公分以下，他會使用顆粒最細密或中等的畫紙。如果是畫大幅畫，特別是畫肖像畫時，他會採用粗顆粒的畫紙。昆士達畫大幅畫時使用的多半是斯克勒(Schoeller)生產的卡布羅(Caballo)紙。至於畫風景畫或其他的主題，他就會使用任何一種好品牌的畫紙，譬如法布里亞諾(Fabriano)、阿奇斯(Arches)、坎森(Canson)或懷特曼(Whatman)，且不是用散裝的紙便是用水彩簿。

昆士達作畫時，總是特別留意的畫在畫紙上浮水印較明顯的那一面。不過這一點現在倒不用再費心，因為畫紙的兩面都會經過樹膠處理。

此外，談到畫紙的品質，我們要引用昆士達的話：「有些粗顆粒的畫紙呈現一種灰黃色的色調。有一次我畫一系列穿越棕櫚樹園的土石路，用的就是這種紙，效果非常棒！」

39

40

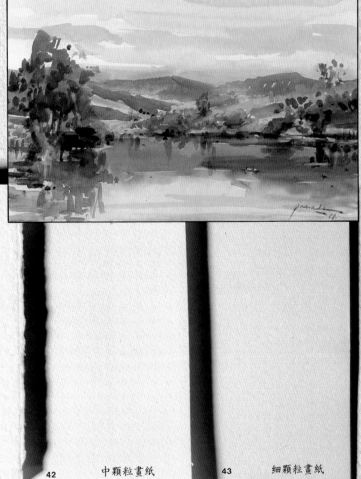

41　　粗顆粒畫紙　　　　　42　　中顆粒畫紙　　　43　　細顆粒畫紙

打底稿的材料與工具

畫水彩畫時，畫紙要事先固定好——這就是所謂的「貼」紙。昆士達通常會使用水彩簿，特別是畫風景畫的時候。這些水彩簿裡有顆粒細緻或適中的各類型畫紙，好處是已經繃好、貼好，可以直接在紙上作畫，等到水乾了後，再小心的把紙撕下來（紙很容易破）。 昆士達使用的最大型水彩簿是46×62公分。昆士達如果是用散裝的畫紙——這時候他通常是在畫室作畫或畫大幅畫時——都必須先繃紙。他說剛開始他也和大家一樣，先把紙弄濕，趁紙未乾時黏在板子上。如果是在家裡大量作畫，他習慣先把紙泡在浴缸裡，然後再黏在板子上。不過他發現到頭來往往是白忙一場，因為根本無法把紙固定好。所以現在他都是直接把紙貼在板子上，再用濕海綿把紙弄濕。這個方法不但可以把紙貼好，也省掉許多麻煩。

至於黏貼畫紙用的膠帶你可以使用紙膠帶——這種膠帶一碰到濕海綿就會變得黏黏的——或任何膠帶以及可貼式的紙張，只要夠寬就可以。

昆士達作畫前通常會在紙上打好底稿。這時候他通常會用蠟筆，而且下筆時毫不猶豫。他的做法似乎有點奇怪，因為蠟筆畫出的線條無法與水彩融合，也就是上了水彩之後還是看得出來蠟筆的痕跡。關於這一點，昆士達的解釋是：「我畫畫時，每次只要我想凸顯蠟的質感，

圖44. 水彩簿裏有二十或二十五張粗細、質地、尺寸各不相同的畫紙，而且已貼在硬紙板上。

圖45至47. 這就是昆士達貼水彩畫紙的過程。

44

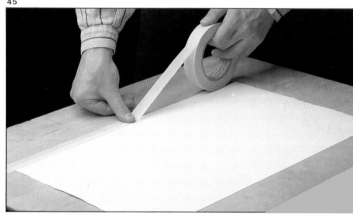

45

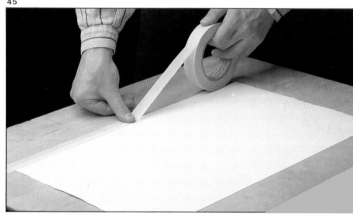

46

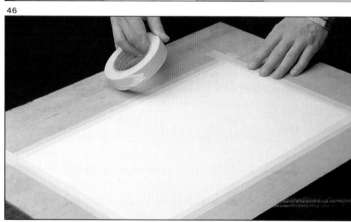

47

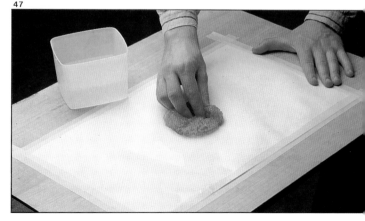

下筆時就會比較用力，讓水彩無法蓋過，到最後蠟筆的痕跡就會很明顯。但如果我只是輕輕的畫，水彩就會滲透進入蠟的細縫中，和蠟融合為一。因為我會使用各種不同的顏色，不同的主題就使用不同的色調，所以即使看得出蠟筆的痕跡也無所謂，反而能產生特殊的效果。我特別偏愛淡藍，因為這種顏色可以和冷色調的顏色融合，和暖色調的顏色形成對比。如果主題合適，我通常也會用粉紅色的蠟筆。如果主題光線很多，我就改用黃色蠟筆。」

昆士達同樣也會使用印度墨水作畫，用裝有墨水的圓管筆，然後當做一般的筆使用。有時候墨水還沒乾他就上水彩，水彩多少會摻雜一點墨水，圖49就是一例。

他打底稿的另一個工具就是原子筆，而且是4色原子筆，配合不同的主題更換不同的顏色，不過通常他都用紅色。昆士達的習慣是不會把打底稿的線條擦掉，這一點相信你也看到了。通常他一下筆畫輪廓，便已成了定局，不會再更改了。

圖48. 這些都是昆士達畫風景畫時使用的工具（由左至右）：細字筆、4色原子筆、蠟筆、圓管筆和墨水。

圖49. 昆士達用墨水及圓管筆打底稿畫成的水彩畫。

48

1　　2　　3

4

5

49

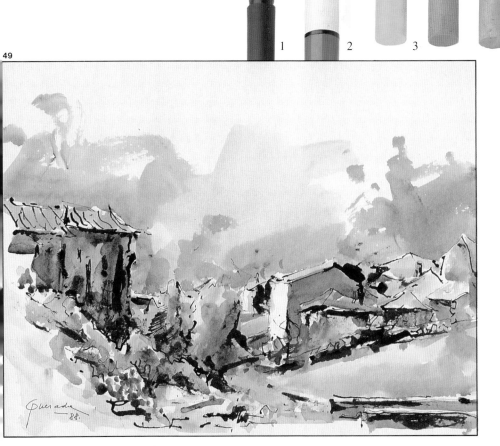

水彩筆、調色板、水彩顏料

水彩筆是由各種毛髮製成的,這一點你可能已經知道了。製作水彩筆的毛必須質地良好,不能太柔細,而且韌性要夠。毋庸置疑的,最好的水彩筆是由黑貂毛製成的,不過價錢昂貴。雄狐狸、臭鼬、松鼠的毛做成的筆就比較便宜。品質僅次於黑貂毛的可能就是獴鼠的毛做成的水彩筆。雖然水彩筆的質地有好壞之分,不過還是得依不同的作畫風格選筆。昆士達最常用的水彩筆是用黑貂毛做的。每次作畫,他最多會用上三支筆。舉例而言,他可能會用8號、14號的筆,外加一支比20號筆更粗的筆 —— 這些全都是粗筆。他從來不用細筆,因為用帶有筆尖或把扁平的粗筆斜拿,同樣也可以畫直線和各種筆觸。昆士達最後的結論是:「我認識的人,沒有人用細筆作畫。」

除了圓頭的水彩筆之外,他也使用扁平頭的水彩筆,如下圖所示。這些扁平的筆不是用貂毛做的,而是用獴鼠或松鼠的毛,這些動物的毛質地也非常好,甚至比貂毛還要濃密。如圖中所示,其中有一支水彩筆很寬,大約有6公分寬。昆士達需要畫寬的筆觸時就用這支筆,特別是在畫天空或將畫紙弄濕的時候,使不同的地方呈現出他想要的濕潤程度。昆士達使用的顏料也都是品質一流的。他承認自己對乾淨的顏料非常「挑剔」,因為他在乎的是以後的變化,品質差的顏料會隨著時間而改變顏色,所以他絕對不用。通常他用的是乳狀管裝水彩顏料,可以直接把顏料擠在調色板上,即使乾掉了也還可以再用。只有在畫小幅畫時他才會用固體的塊狀水彩顏

圖50. 昆士達作畫時用的水彩筆。由左至右,(1) 6公分獴鼠毛的平筆;(2)和(3),2公分臭鼬毛和貂毛的平筆;(4)(5)(6)是14號、8號、3號的貂毛圓筆。

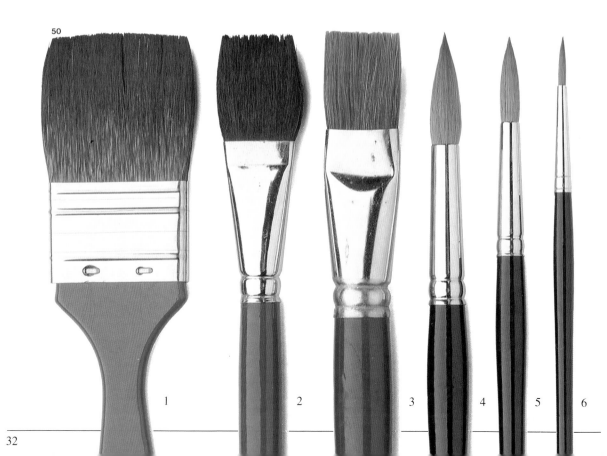

| 1 | 2 | 3 | 4 | 5 | 6 |

料。如果他是用管裝的水彩顏料，顯然就需要調色板。從圖51，你可以看見昆士達使用的調色板：一個大型的調色板，上面有一大塊空白的地方，其餘三面還有幾個用來裝顏料的小格子。雖然有琺瑯金屬製的調色板——特別是畫水彩專用——不過昆士達的這個調色板的材質是硬塑膠。昆士達對這個調色板情有獨鍾，因為它附有一個大蓋子，上面的顏料不會被弄髒。

這位畫家每次都是按同樣的順序排列顏料，所以他不用看就知道哪個顏色在什麼位置。在圖52，你可以看到他使用的顏色以及顏色的排列順序。

昆士達特別提到一些有趣的事情。舉例而言，他不用普魯士藍，而是用苯二甲藍 (phthalo blue)，色調與普魯士藍一樣，

不過比較持久。另外，他認為有一些顏色不適合用來畫水彩畫，因為太搶眼了，而且混合別的顏色時看起來就會髒髒的。至於土黃色，他是極端的厭惡。橙色和朱紅色他也不喜歡。

圖51. 昆士達的塑膠調色板，有蓋子，顏料盤以及中間用來調色的地方。

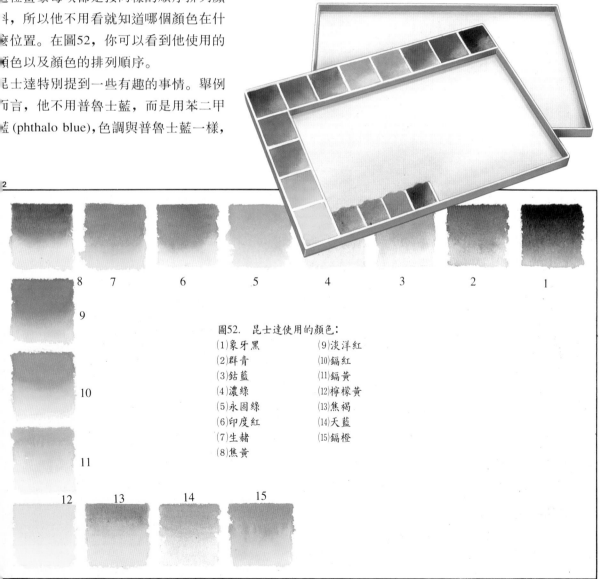

圖52. 昆士達使用的顏色：
(1)象牙黑　　(9)淡洋紅
(2)群青　　　(10)鎘紅
(3)鈷藍　　　(11)鎘黃
(4)濃綠　　　(12)檸檬黃
(5)永固綠　　(13)焦褐
(6)印度紅　　(14)天藍
(7)生赭　　　(15)鎘橙
(8)焦黃

戶外寫生的裝備

現在我們要來討論昆士達戶外寫生時攜帶的裝備，先從服裝開始。在這方面，昆士達表示一頂鴨舌帽是「絕對需要的，可以擋陽光，特別是在逆光的角度作畫時」。

當然他會帶畫架。以前他都是帶那個折疊式的畫架，另外再帶一個顏料盒。不過近幾年，他都是用一個附帶有盤子放顏料和畫筆的畫架。這種畫架昆士達一共有二個，一個是木製的，很像油畫家的畫架，不過比較輕，也比較窄，附加一個架子放調色板；另外一個設計很新穎，功能也很多──是專為畫水彩畫設計的──材質是白色的琺瑯金屬。這個畫架重量很輕，容易攜帶和安裝，兩旁有折疊式的架子可以放調色板。圖53和54便是這兩個畫架。在戶外，昆士達坐著作畫，把畫架的高度調整得恰恰好，畫紙也要絕對直立，沒有任何傾斜。我們先前提到，他通常是用水彩簿作畫，不過如果是打算畫大幅畫，他就會帶塊貼紙用的木板。

水是另一項重要的裝備。昆士達習慣帶一個大的塑膠容器裝水，再把水倒到另

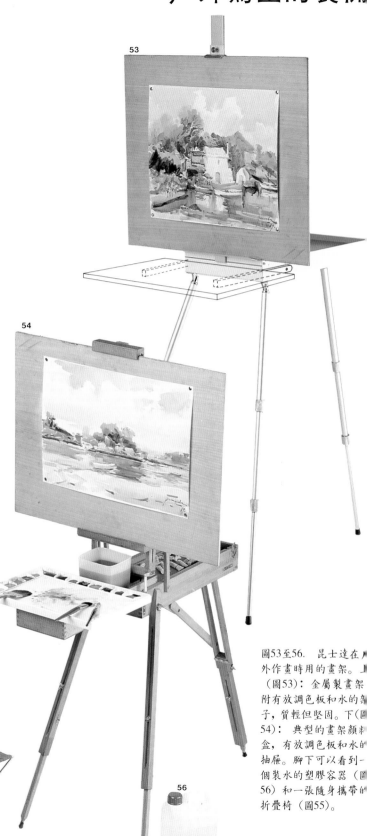

圖53至56. 昆士達在戶外作畫時用的畫架。上（圖53）：金屬製畫架附有放調色板和水的架子，質輕但堅固。下（圖54）：典型的畫架顏料盒，有放調色板和水的抽屜。腳下可以看到一個裝水的塑膠容器（圖56）和一張隨身攜帶的折疊椅（圖55）。

一個小的塑膠容器裡，然後就用這小盒的水作畫，水一髒便立刻換掉。

昆士達有兩個小型的顏料盒，無論走到哪裡，他至少都會隨身攜帶一個。如圖所示的這兩個小盒子都是溫莎與牛頓(Winsor & Newton)生產的顏料盒，專門為小型描繪設計的，可以放在口袋裡或握在手掌上。

兩個盒子的內容基本上都差不多，12色水彩顏料，外加一個小型的折疊式調色板。其中之一還附了一個小的裝水容器。如果你的顏料盒沒有其他裝備，記得還要再帶一個小的容器裝水，水彩筆至少也要帶一支。如果你想要速寫，這些小盒子都很管用，使用簡單，重量又輕，攜帶很方便，而且一應俱全。當然，你還得帶一疊紙（硬紙夾可以保護畫紙），或是一本水彩簿。

圖57至60. 昆士達用來畫速寫用的小顏料盒，每個盒子裏都有調色板、畫筆和裝水容器。

圖61. 昆士達畫的速寫，水準一流。

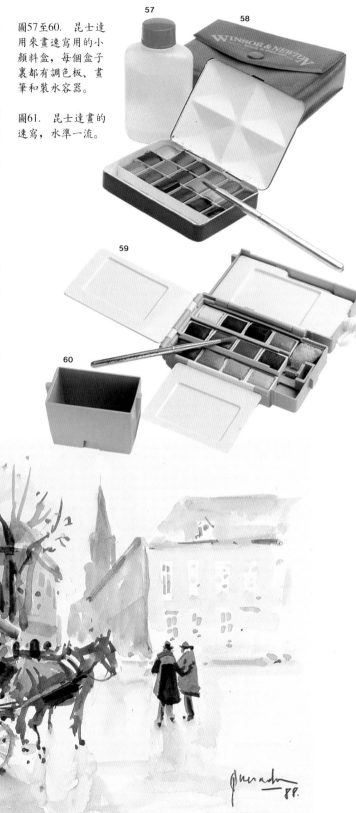

速寫

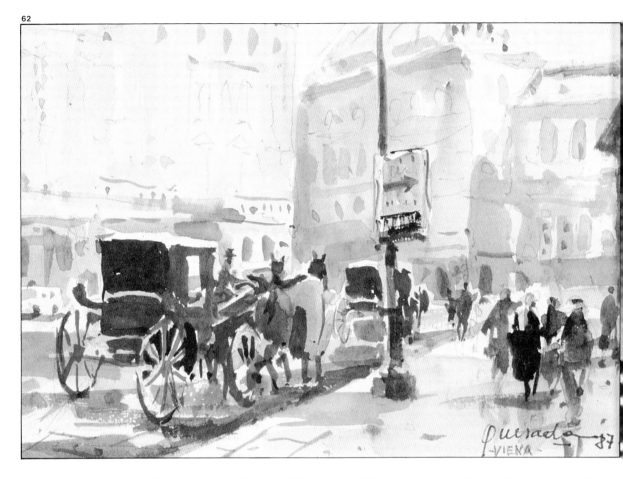

62

圖62至66. 從圖中可以看出昆士達快速、灑脫的水彩畫藝術特性。下圖是他用來畫速寫的顏料盒。

63

昆士達隨時隨地都會有即興之作，這裡就有一則關於馬的速寫的趣事（圖62）。昆士達說他當時是和太太以及幾位朋友一起在維也納的街頭散步，他稍稍殿後，一時興起就想要畫速寫。他請他們等他一下——圖中右邊的幾個人物就是他的朋友。當時的意念只是想捕捉那特別的一刻，抓住主題的精神。

昆士達說他從來不打底稿，這句話一點也不假。不過他會站在同一個位置對著同樣的主題重複畫上三、四次，甚至十次，這也是真的！所以，第一次畫的其實就是底稿，他可以從中詳細研究主題。接下去，他就可以將主題加以綜合、濃縮，直到他掌握住其中的精神。有時候，昆士達會利用隨手拿到的任何紙張速寫，即使不適合水彩畫的紙也無所謂。第37頁下方那幅可愛的速寫就是用表面光滑的紙畫的。按理說，這種紙根本不適合畫水彩畫。可是你瞧瞧！昆士達就是有這種能耐！我相信連他自己都很意外效果會這麼好。這裡學到的功課就是，不要害怕嘗試各類不同的紙張——未必每一次都會有很好的效果，但你也可能會有意外的收穫。

64

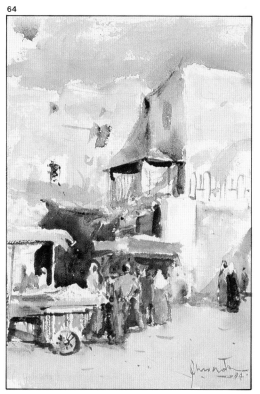

65

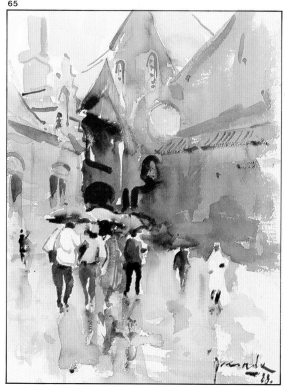

66

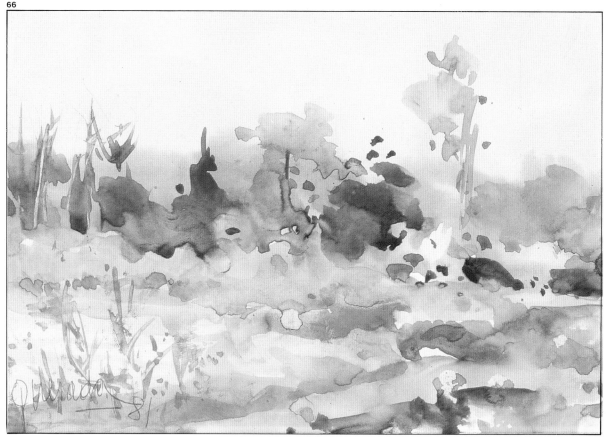

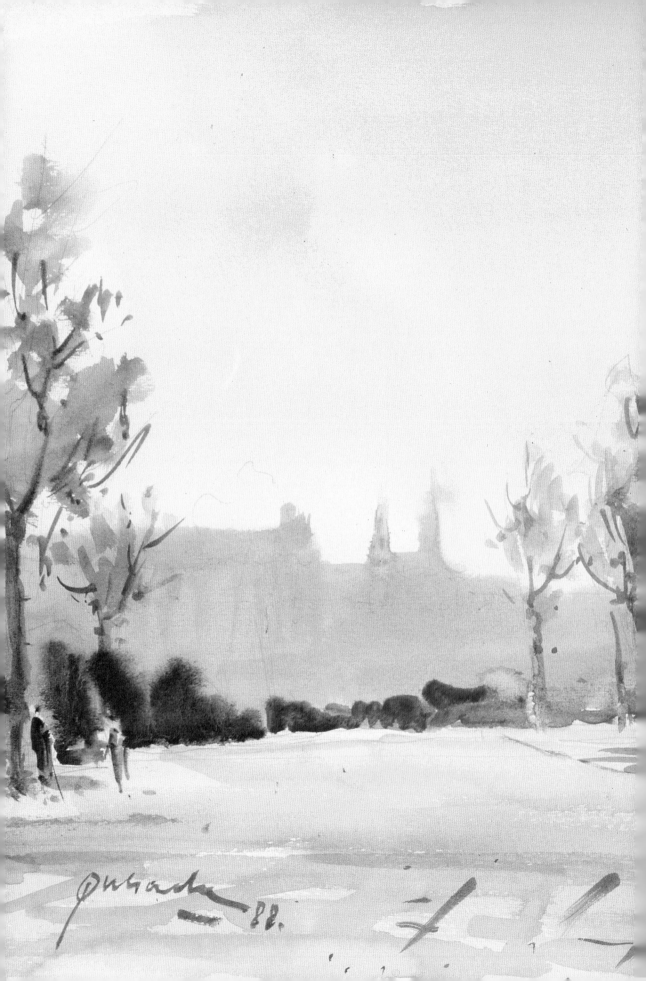

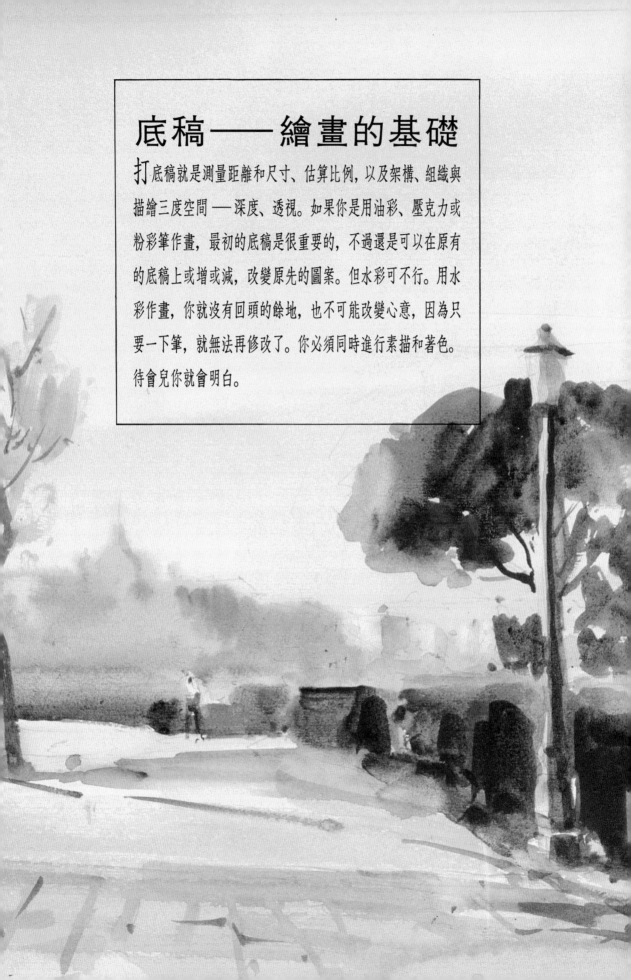

底稿——繪畫的基礎

打底稿就是測量距離和尺寸、估算比例，以及架構、組織與描繪三度空間——深度、透視。如果你是用油彩、壓克力或粉彩筆作畫，最初的底稿是很重要的，不過還是可以在原有的底稿上或增或減，改變原先的圖案。但水彩可不行。用水彩作畫，你就沒有回頭的餘地，也不可能改變心意，因為只要一下筆，就無法再修改了。你必須同時進行素描和著色。待會兒你就會明白。

大小和比例

我很幸運地得以親眼目睹昆士達用水彩作畫的整個過程。底下就是從第一筆到最後一畫的整個過程。

眼前是他作畫的實景和一張空白的紙，手上握著的不是蠟筆就是原子筆。昆士達用了至少 5 分鐘的時間觀察他作畫的實景──從左到右、從上到下，低頭看看畫紙，再抬頭注視實景，然後目光再回到紙上。這一來一回之間，他同時也在心裡默默計算大小和比例。雖然還沒動筆，他卻早已開始在心裡勾勒並想像線條、筆觸和形狀了。

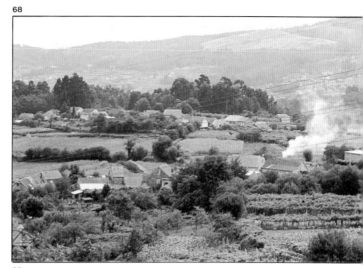

68

67

「那間房子有一點點超過中心點，房子下面的地平線剛好把圖畫一分為二……從上往下看，那些樹剛好位在整幅圖四分之一的地方。」

現在，昆士達要開始作畫了。他緩慢但自信地畫連續的線條──中間的地平線和上端樹叢的輪廓──有時手上的蠟筆甚至都沒離開畫紙。突然，他將蠟筆拿離開畫紙，抬起頭注視著目標，然後再低頭跳到畫紙的另一個位置開始作畫，不過在這裡他只是做一些不太明顯的記號。接著他又跳到另一個位置，同樣做一些記號……這些都是標示大小、體積和比例的記號，方便他往下繼續打底稿。如果想要把眼前的景象一網打盡，全部

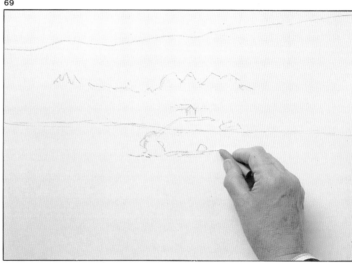

69

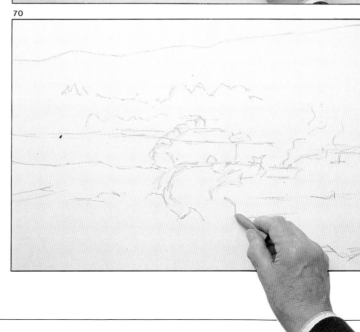

70

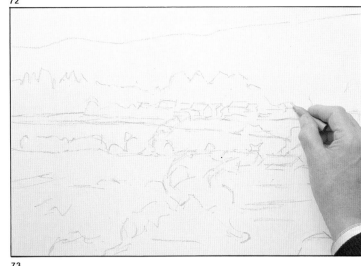

收入畫中，有一個方法就是「看整體，
不要光看細節」，這是昆士達的說法。
「每個人都知道，」他接著說道，「當你
在打底稿、計算比例時，一得出描繪對
象的大小，距離很自然的就會呈現出來。」
那就好像心裡的計算和圖畫的空間產生
了共鳴，心和手達到合一的境界。從這
一刻開始，畫家便開始打底稿、畫輪廓，
看看主題、看看底稿、再看看主題……
不再有任何的掛慮，就這樣輕輕鬆鬆的
打好草稿。

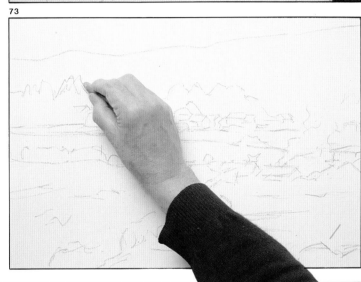

圖67至74. 昆士達迅速
且自信的為水彩畫打底
稿，過程中不見他把畫
好的底稿擦掉或加以改
正。他的底稿一氣呵成，
蠟筆或原子筆都沒有離
開畫紙，不過倒是常常
停下來計算或調整比例
和大小。

透視法的原理

我們的主題還是停留在底稿上。在此要
提醒你，畫水彩畫打底稿時一定要用鉛
筆、原子筆、蠟筆或墨水筆把線條畫出
來。這時絕不能畫陰影，這個步驟要等
到後來上色時用比較暗的色調或顏色來
處理。不過這並不表示打好底稿再上色
時，就無法將黑的顏色溶入陰影的部份。
範例可見第31頁的圖49。不過現在我們
要先回頭來討論透視畫法。

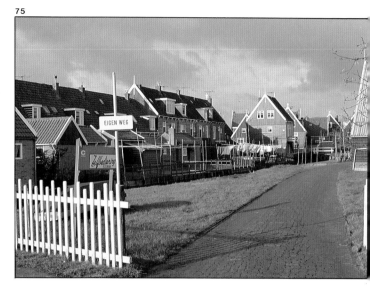

75

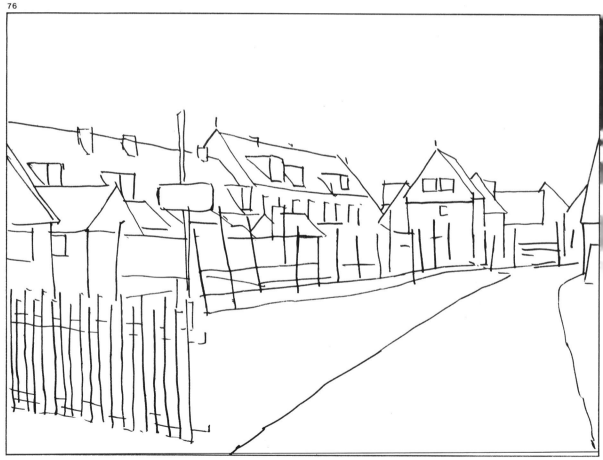

76

圖75和76. 很顯然的，
打底稿時必須是畫線
條，而且不畫陰影，等
到上色時才用水彩來畫
陰影。

圖77至81. 用圖示來分
析透視的基本要素，並
說明內文。

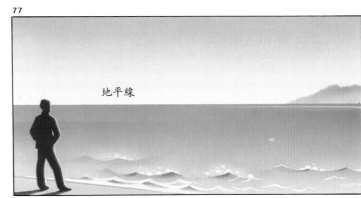

首先，你必須記住二個基本要點：

地平線(HL)(horizon line)

消失點(VP)(vanishing points)

地平線就在你的眼睛平視的位置（參見圖77）。如果你是站在比較高的地方看海，地平線就會隨著你昇高，這樣一來你就好像天上的飛鳥一樣在鳥瞰目標（圖78）。 如果你蹲下去，地平線也會跟著往下降，這時候你就像是透過蟲的眼睛在看東西（圖79）。

地平線上的消失點與地平線垂直的平行線，以及與地平線傾斜的直線，交集在地平線上。由此你可推衍出二種透視：

一個消失點的平行透視

二個消失點的成角透視

從圖80和81的說明，你就可以了解這些規則，知道如何先找出中心點，再用透視的方法(A)分隔一個空間。此外也可用透視的方法分隔數個空間(B)，只要記住首先必須先畫出a線來劃分空間的高度，接著再大略的計算最靠近你的空間的深度b，最後再畫出對角線c以找出d點。

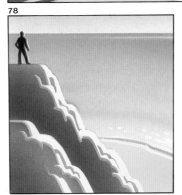

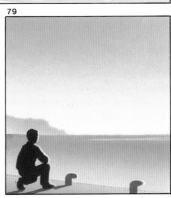

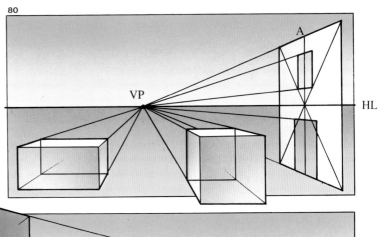

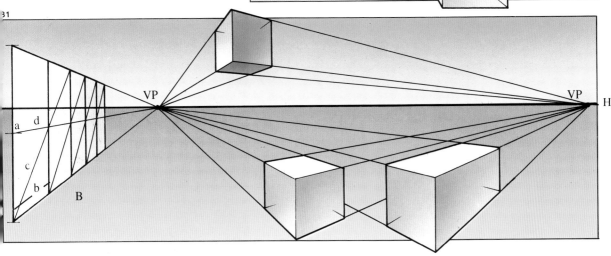

透視法是不可或缺的

沒錯，透視法是不可或缺的。以鄉村景觀為例，也許有一間房子、一排樹木、一座籬笆、一道牆等等，這些都必須包含在圖畫中，這時就要考慮地平線的位置，以及至少一個或一個以上的消失點。如果想要畫城市景色，對透視法就不可不知。在本頁的圖83和84，你可以看見有兩個景象必須靠透視法來解決問題。這是荷蘭阿姆斯特丹的兩處風景。圖83基本上是平行透視(parallel perspective)的典型範例，有人行道、籬笆、右側的房子，這些都交集在地平線上的一個消失點。背景還有一幢房子，是在成角透視(oblique perspective)上。在圖84，右邊那幢房子與地平線平行。中間那幢房子同樣也是在平行透視上，提供另一個消失點。至於左邊的房子和在圖畫以外的兩個消失點是呈斜線，如圖85所示。

最後，注意觀察下一頁的二個典型範例，從單一消失點發展而出的平行透視。這兩幅一流水彩畫是昆士達的作品，顯示出畫家得要能處理透視，才能把窗戶、陽臺、人行道和建築物的最高點擺在正確的位置。請特別注意，兩幅圖畫裡的人物都比前景要高出許多，但是所有人物的頭卻都位在地平線上——如果你沒忘記，就是在眼睛平視的位置。

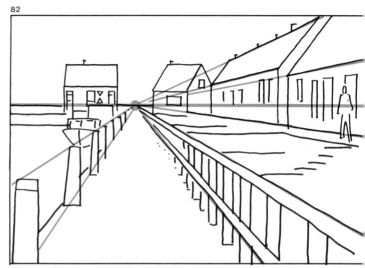

82

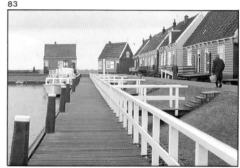

83

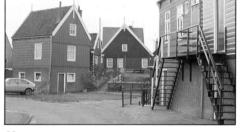

84

圖82至85. 這是透視的兩個範例：一是只有一個消失點的平行透視（圖82和83），另一個是有兩個消失點的成角透視（圖84和85）。

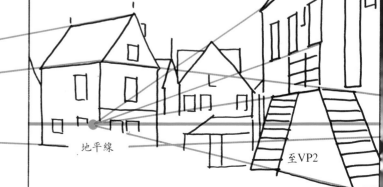

85

至VP1

地平線

至VP2

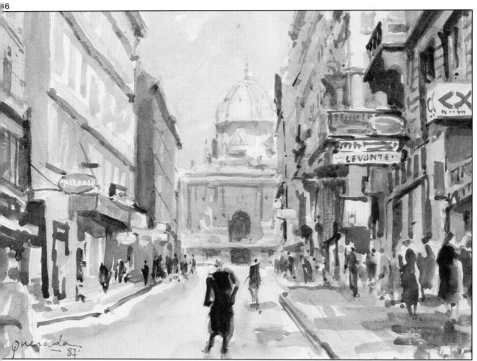

圖86和87. 昆士達畫的
街景，說明理解和熟練
運用透視法是不可或缺
的。

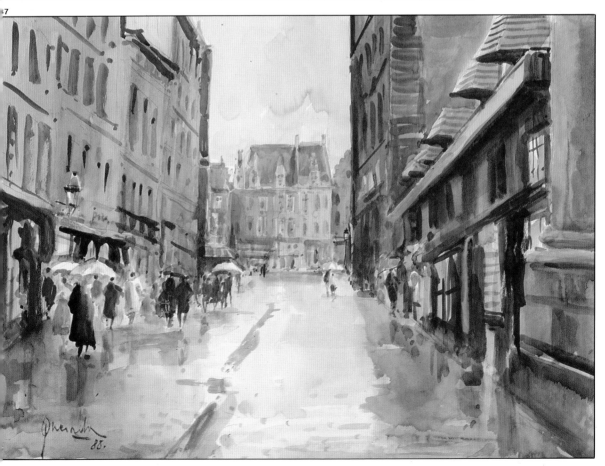

指示線

我們常會遇到消失點超出底稿畫紙之外的情形，而這裡有一個查驗圖形透視的小秘訣。如果你是在戶外寫生，除了一本水彩簿、一塊板子或一個硬紙夾之外別無其他工具，這個方法特別有效。遇到這種困難時，解決方法其實很簡單。我們先假設你已經計算好立體空間和比例，決定好大概的架構，也大略的打好底稿。現在，你只差調整凝聚線條和形狀的透視了。（我們在此要特別聲明，專業的畫家只需要粗略的擬定大概的架構，透視的問題就解決了。不過我們還是要繼續討論下去。）解決辦法包括在主題的上端和下方畫出兩條消失點的線（A和B），然後在最靠近你的點上畫一條垂直線，一直通到圖畫的頂端（C）。接下來你得在圖畫以外畫第二條垂直線(D)。再將這兩條垂直線劃分為數個等分，在這裡是劃分成七個等分（圖90）。然後，你只要把兩條垂直線區分的等份銜接起來。這些指示線有助於主題的線條與形狀獲致顯著的真實透視。

上述的範例讓你曉得如何為平行透視的圖形畫出標示線。如果是成角透視，公式一樣，只不過必須重複兩次。從最靠近你自己的高點的兩端(C)，在主題上端(A)和下端(B)畫出消失點的線。然後將這最高點劃分成數個等分，並在圖案之外畫出兩條垂直線（D，E），一邊各一條，然後同樣在上面劃分數個等分。

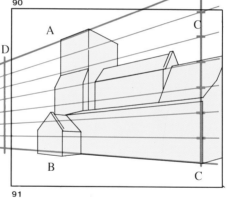

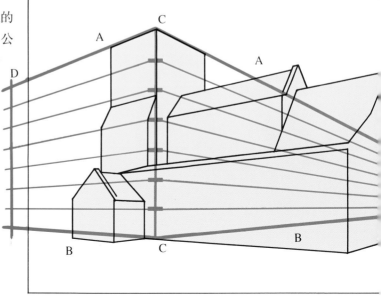

圖88至91．此處的範例說明了超出紙張範圍的消失點。如果你到戶外畫建築物、街道等，便經常會遇到這種情形。如果你身邊沒有桌子或大型穩固的支撐物可讓你畫出消失點，解決之道就如圖所示畫指示線。藉由這些指示線你就能在打底稿時創造出很好的透視。

空氣透視法

此外還有一種透視既沒有直線，也沒有地平線或消失點，可是卻同樣能製造深淺的錯覺。

我指的是空氣透視法(atmospheric perspective)，也就是透過對比，以及刻意逐漸淡化背景的顏色以凸顯出前景，製造深淺的錯覺。當目標逐漸褪入背景時，一般而言色彩會變得比較灰、比較藍，形狀也比較不清楚。

當你想要在畫中製造深淺的感覺時，有幾點要特別注意。

本頁圖92和93昆士達的兩幅水彩作品，是空氣透視法的最佳範例。特別注意前景的顏色對比比較強烈、形狀也比較清楚，背景則比較模糊、顏色也比較灰暗。

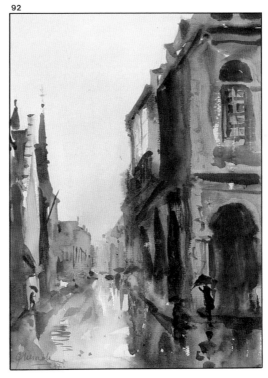
92

圖92和93. 空氣透視法可說是水彩畫不可或缺的要素，通常都會有一個前景，裏面的形狀和色彩呈強烈的對比。此外，背景顏色往往是越往後越淡、越模糊——背景遠處的房子、樹木或山麓通常是灰色或藍灰色。

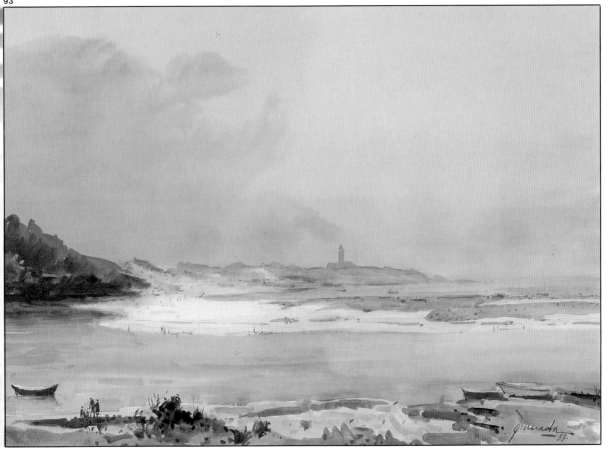
93

色彩的原理與應用

和打底稿一樣，光線與「色彩」也是水彩畫的基本要素。你必須了解色彩，知道如何應用。還要認識三個主要原色，以及將這三種顏色混合之後，就會出現所有的自然色彩。為了掌握色彩，你還必須了解何謂第二次色、第三次色、混濁色和色系。

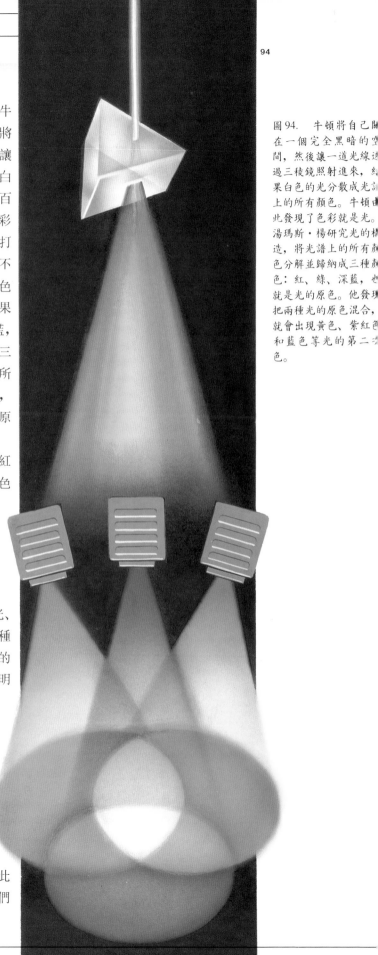

色彩就是光。二百年前，英國科學家牛頓(Isaac Newton)為了證明這個原理，將自己關在一個完全黑暗的空間，然後讓一道光線透過三稜鏡照射進來，結果白色的光分散成光譜上的所有顏色。一百年後，湯瑪斯·楊(Thomas Young)用彩色光做實驗。他利用幾支光筒將光線打在白色牆壁上——每支光筒各有一塊不同顏色的水晶，製造出光譜上的六種色彩。然後他不斷改變光線的組合，結果發現只要用三種顏色——紅、綠、深藍，就可以重新製造出白色光。說明了這三種顏色就是原色。因為，假如光譜上所有的顏色都能分解並歸納成三種顏色，那麼這三種顏色當然就是最基本、最原始的色彩。

重新組合白色光時，楊同時也發現將紅色光照射在綠色光上面，就會產生黃色光。將藍色光重疊在紅色光上，便會製造出紫紅色光。將深藍色光混合綠色光就會出現藍色光。結果便將混合原色之後而得的這三種顏色稱為第二次色。

目前為止，我們已經討論過光、彩色光、白色光的分解與重組。我們知道把兩種顏色的光混合，譬如紅色和綠色，光的亮度就會增加一倍，而且產生一種更明亮的光——黃色光。物理學家稱此為加法混色(additive synthesis)。

但是，光又不能拿來作畫。如果把色料色混合，顏色就會變得暗淡無光了。舉例而言，把紅色和綠色混在一起，會出現一個比較暗的顏色——棕色。物理學家稱此為減法混色(subtractive synthesis)。

所以，色料的三原色必須要比較淡。此外，如果以光譜上的顏色為基礎，我們就可以說：

圖94. 牛頓將自己關在一個完全黑暗的空間，然後讓一道光線透過三稜鏡照射進來，結果白色的光分散成光譜上的所有顏色。牛頓由此發現了色彩就是光。湯瑪斯·楊研究光的構造，將光譜上的所有顏色分解並歸納成三種顏色：紅、綠、深藍，也就是光的原色。他發現把兩種光的原色混合，就會出現黃色、紫紅色和藍色等光的第二次色。

所有自然的顏色都來自三原色

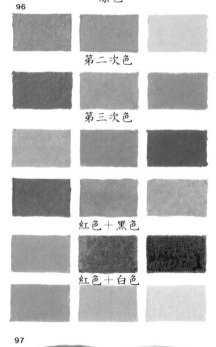

95

色料的原色是光的第二次色，色料的第二次色是光的原色。

色料的原色：黃、紫紅、藍(cyan blue)
將其中二種顏色混合，就會出現色料的第二次色。

色料的第二次色：深藍、綠、紅
第二次色和原色混合，就會出現色料的第三次色。

色料的第三次色：淡綠、橙、藍紫、洋紅(carmine)、翠綠、群青

由此可以再推衍出一個重要的結論：光色和色料色完美的巧合，即意謂著只要使用黃、紫紅、藍，你就可以創造出所有的色彩。

在本頁上方，你可以看見一個色環，或稱為顏料色表，其中有三種原色(P)、三種第二次色(S)（將二種原色混合）、六種第三次色(T)（混合原色和第二次色）。

圖95. 從色環或色表可看出原色(P)、第二次色(S)和第三次色(T)。

圖96. 色料的三原色：紫紅、藍和黃色。
第二次色：深藍、綠和紅。
第三次色：橙、洋紅、藍紫、群青、翠綠和淡綠色。
色系：特別注意紅色混合黑色（圖中第五行），以及紅色混合白色（最下面）產生的顏色。

圖97. 根據牛頓和楊的理論發現，三種原色可以製造出所有的自然色彩。

原色

96

第二次色

第三次色

紅色＋黑色

紅色＋白色

97

色彩與對比

圖98至101. 將補色擺在一起，會呈現最強烈的對比。將不等量的補色互相混合，就可以製造出一系列的混濁色。

圖102. 昆士達用濁色系——具有灰色傾向的「髒」色來畫這幅風景畫，藉著補色的混合與並列，產生對比。

補色是色彩原理中另一個要素。在上一頁的圖中——三支光筒的實驗——你可以看見將光的三個原色重疊，便可以重新組成白色光。現在大家發揮一下想像力，如果把深藍色燈關掉，會出現什麼情況？很簡單，剩餘的二種顏色，紅色和綠色混合，就會出現黃色。從這個例子，你會看見在重新組合白色光時，黃色光對深藍色光具有補助的作用，反之亦然。同時你也可以了解光色的補色同

時也是色料色的補色。

黃色補助深藍色
藍色補助紅色
紫紅色補助綠色

從上一頁的色環（圖95），你可以看見補色的位置都是兩兩相對的。

藉著濁色系——髒灰色——昆士達以底下這幅水彩畫示範補色對比（赭色兩旁緊挨著藍和濁綠色，深紅色(crimson)緊靠著深藍色等等）。

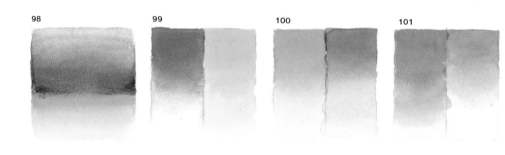

98 99 100 101

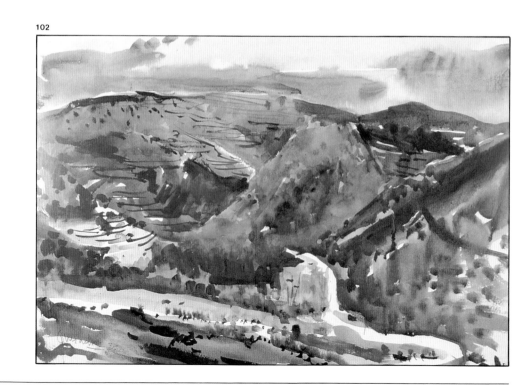

102

只用四種顏色作畫

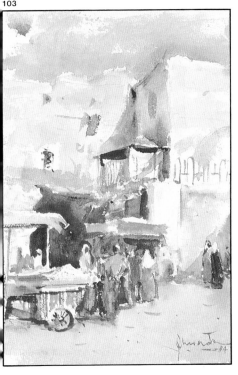

103

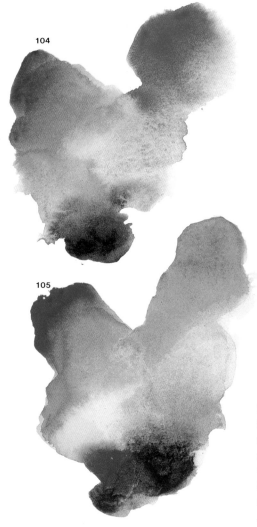

104

105

在前面第33頁，你已經看見昆士達使用的顏色總共有十五種，但是當真正作畫時，他使用的顏色非常少——不會超過五種或六種。他喜歡的顏色是印度紅和翠綠，同時也是他最常使用的顏色。他有許多的作品最開始都是用這兩種顏色，他也誠心向大家推薦，如果「用濁色系開始作畫」，最好是以這兩個顏色當做基本色。接著他又特別強調，「作畫時用的顏色越少，明暗的效果會越好，圖畫中的色調也會更和諧」。

在本頁所列的水彩作品，昆士達便只用了四種顏色——印度紅(Indian red)、群青、赭色、翠綠——便產生了絕佳的效果，請你慢慢欣賞。

圖103至106. 將印度紅混合群青，赭色混合翠綠（圖104和105），你就能欣賞到相當多的色彩變化，並曉得如何利用這些色系與色調，實際的應用在水彩畫上，如本頁所提供的範例（圖103和106）。

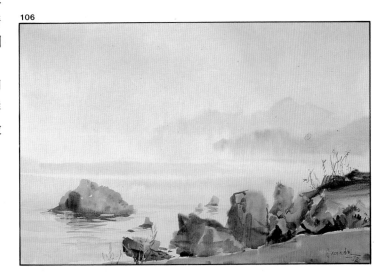

106

掌握單一色彩

在開始掌握素材之前（開始學習用筆、色彩的層次、吸水、留白、不用色彩來畫，換言之，就是沒有混色、配色、調色的問題），我們建議你先做下列的練習：用單色作畫，單一的藍或棕或黑。舉例而言，下圖的畫作（圖107）便是用黑色印度墨水畫的。底稿是用裝有墨水的圓管筆描繪的，並且以不透明水彩顏料和畫筆來完成明暗與立體感。這項練習能提供你寶貴的經驗，讓你有充份的準備面對繪畫和素描的種種問題。

圖107. 如果你缺少使用一種完整色調的水彩畫的經驗，建議你一開始先只用一種顏色——黑色、深褐色、藍色或暗綠色，如此有助於你在學習色彩的用法之前，先熟練技巧。

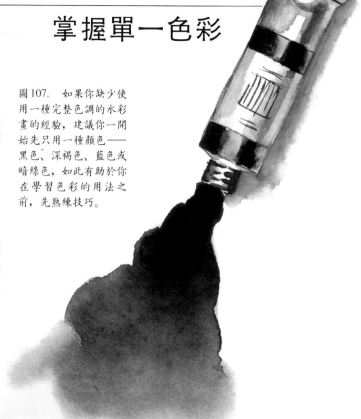

107

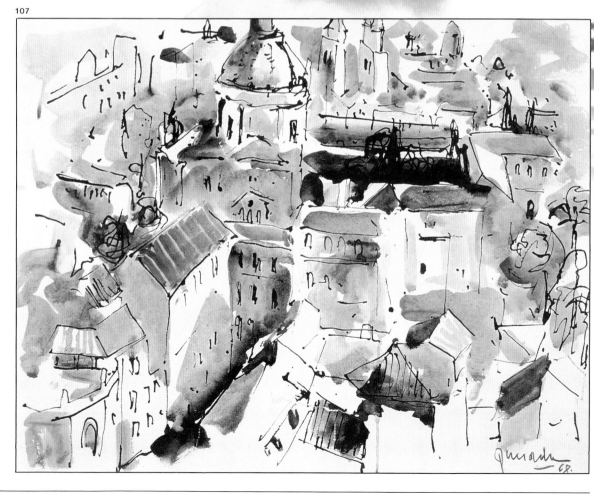

用兩種顏色畫風景

這裡示範的作品只使用了兩種顏色，印度紅和溫莎綠（和永固綠很接近，不過比較暗），就只有這兩種。

在本頁你可以看到這兩種顏色，以及兩種顏色混合之後可能產生的不同顏色和色調。這裡要特別注意，除了未調淡的顏色或加水調稀的顏色之外，你還可以把這兩種顏色混合，製造出包含多種顏色的色系，從淡淡的暖灰色(8)到深黑色(10)，製造出一種綠灰色(3)，一種比較混濁的赭色(2)等等。在第57頁的圖116，你可以看到這個色系是如何應用在繪畫上。昆士達打算利用這些顏色畫半沙漠的地中海海灘——「一個人煙罕至的地方」，套用昆士達的話——這裡放眼望去只有沙子、海灘、沙洲和海。昆士達先是用一支鉛筆和一支質地較軟的2B鉛筆打底稿，這只花了他很少的時間。打好底稿之後他立刻就開始在調色板上混合兩種顏色。

108

1		
2	3	4
5	6	7
8	9	10

109

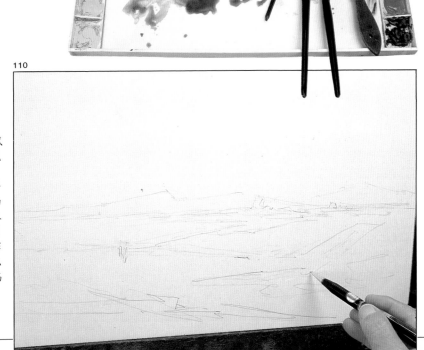

110

圖108至110. 現在嘗試只用二種顏色作畫。或許你想和昆士達一樣，試試看用印度紅和溫莎綠。昆士達打算用這兩種顏色作畫，如你在本頁所看到的。他會使用調色板上的那幾支水彩筆（圖109）。但首先他用一支2B鉛筆打底稿（圖110）。

用兩種顏色畫風景

作畫之前的第一個步驟就是用平頭筆將
畫紙打濕。昆士達等到紙上多餘的水份
乾掉之後，就用混合印度紅和溫莎綠產
生的冷灰色畫天空。靠近地平線的區域，
他用稍微比較暖、比較紅的色調來強調
（圖111）。接下來，他用綠色畫海。然
後他還是用那支老舊的平頭筆──一支
英國製的貂毛筆，根據昆士達告訴我們，
那支筆的年齡已經超過四十歲了──在
幾處地方上色，代表分隔海灘的沙洲，
而這次用的是印度紅和一點點綠色（圖
112和113）。

和往常一樣，昆士達畫得很快，也很有
自信。不過速度雖快，下筆之前他都還
是會沈思一番，想一想每一個筆觸。他
先在空中比畫一番，用手先抓住方向和
大小，在上色和描繪之前迅速做好決定。
前景裡帶紅色的點就是在這種情況之下
完成的。

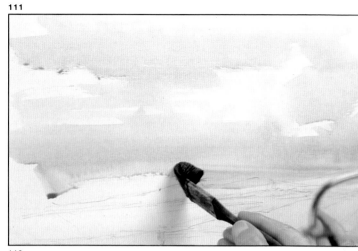

111

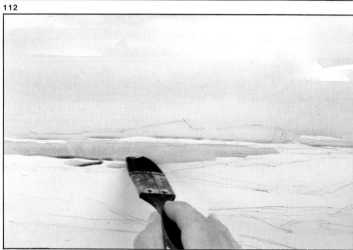

112

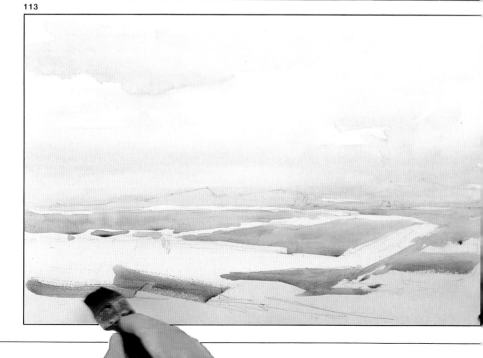

113

圖111至116. 本頁的圖
顯示出用二種顏色畫水
彩畫的過程。昆士達就
是混合二種顏色，創造
出許多色調，使白色的
紙變得色彩繽紛。這幅
畫讓人以為用了多種不
同的顏色。

現在，昆士達改用別的畫筆，換上一支
2號的貂毛圓筆，加重背景裡山丘的灰
色。他調出一種略紅的顏色，在前景的
地方畫了幾筆，然後加一些深色，就如
你在圖114所見到的。圖畫裡有幾個地方
也都是重複上這樣的顏色。接著他用深
褐色畫背景裡的草木，加強水的顏色，
然後用一點灰色——偏紅或偏綠的濁赭
色——畫上兩個人物，作為整幅畫的結
束。

這就是純粹只用兩種顏色創造出來的一
流水彩畫。其中畫紙的白扮演著相當重
要的角色。至於這幅畫的藝術價值，我
們的結論是：這是一堂完美的水彩畫綜
合課程。

恭喜你完成了，昆士達！

114

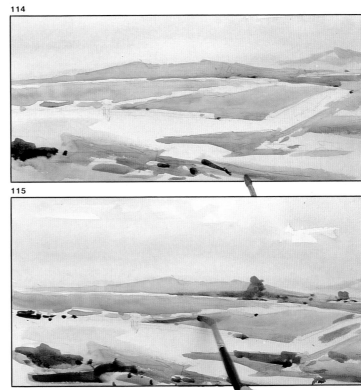

115

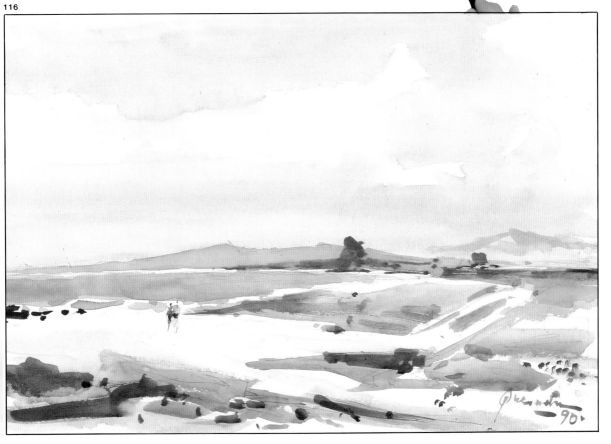

116

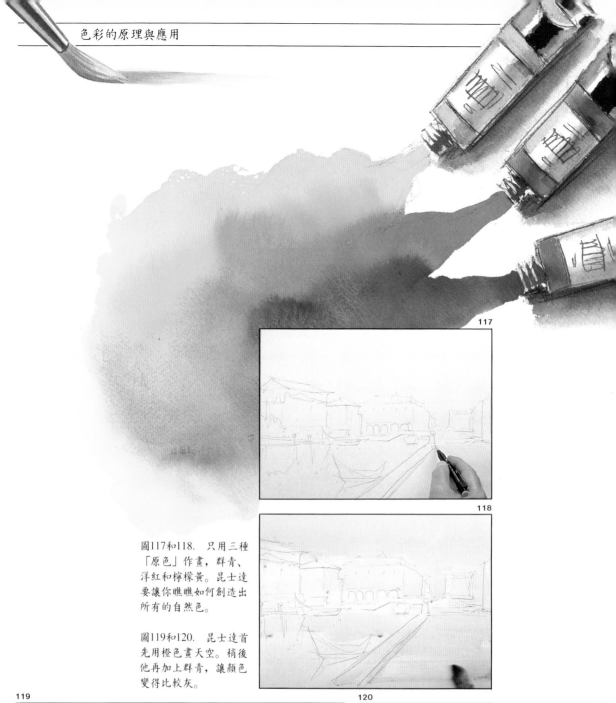

圖117和118. 只用三種「原色」作畫，群青、洋紅和檸檬黃。昆士達要讓你瞧瞧如何創造出所有的自然色。

圖119和120. 昆士達首先用橙色畫天空。稍後他再加上群青，讓顏色變得比較灰。

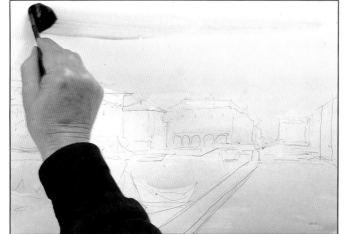

用三種顏色畫風景

這一次，昆士達使用三種「原色」，檸檬黃、洋紅和群青，畫紙是法布里亞諾46×31公分，140磅（300公克）的紙。

這次作畫的主題是阿維羅（Aveiro），葡萄牙的一個小村莊，當地因為有河川和運河穿過，被稱為「葡萄牙的威尼斯」。

首先，昆士達開始打底稿，然後把紙弄濕。他用一支平頭的筆刷去除畫紙多餘的油脂，然後開始用趁濕法的技法作畫。他先混合檸檬黃和洋紅，調出橙色的色調，然後開始作畫。圖畫上有一些房子和右邊的人行道他也是用這個顏色（圖118）。紙上的顏料都還沒乾，昆士達就開始用群青畫天空，使那個部份變成灰色的（圖119和120）。接著他畫建築物的陰影（圖121），並且畫出水的倒影。然後他在右邊人行道的部份畫上一層顏

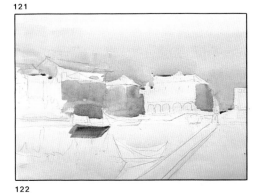

121

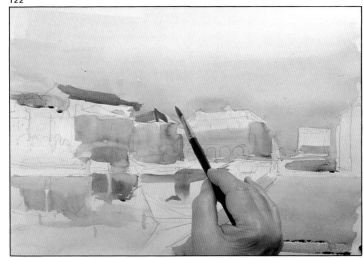

122

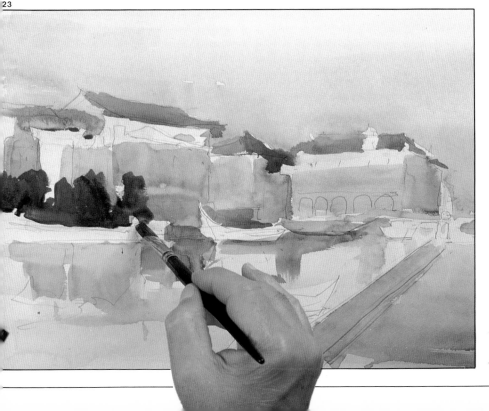

123

圖121至123. 現在畫背景裏的房子、屋頂。他用一些淡彩代表水中的倒影和左邊的樹。

124

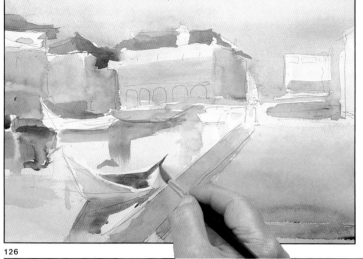

125

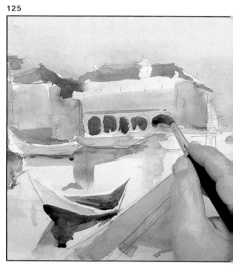

126

圖124至127. 昆士達
前景的船以及背景房子
的門廊,透過對比凸顯
較淡的顏色,最後畫右
邊的人行道。

圖128和129.(下頁
昆士達最後特別強調某
些部份:中間的房子,
用交錯的筆觸表現窗
子。他在背景和左邊的
房子加了一點點黃,還
特別加強中間的紅色屋
頂。現在這幅三色水彩
畫大功告成了。

色,用搶眼的洋紅色調畫屋頂(圖122)。
在這步驟的最後(圖123),你可以看到
背景中的小船以及水中的倒影是如何經
過留白的處理。此外也請特別注意昆士
達使用的色系是一種帶灰色的混濁色。
現在,昆士達的工作是邊畫邊打底稿、
邊上色邊構圖,把形狀和色彩呈現出來。
特別注意前景中小船船板的留白,陰影
的透明部份,以及昆士達混合三種「原
色」而得的黑色(圖124)。
在圖126,你可以看到昆士達是如何畫從

127

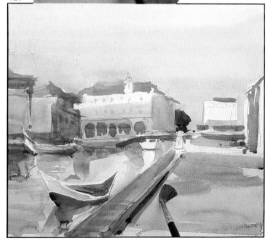

中景延伸到前景的水。在中景的地方，
地混合洋紅與檸檬黃，畫出水的流動和
倒影，越靠近前景，群青的顏色就越明
顯。

先前他已經畫好了背景中房子的門廊，
現在他特別加強某些陰影的顏色，勾勒
出小船的形狀與色彩，藉著加深底部顏
色，凸顯出白色的部份，增加光線、倒
影和淡彩，然後回到右邊的人行道（圖
127）。他一下子畫這裡，一下子畫那裡，
似乎是不想浪費時間等顏料乾，立刻就
進到下一個步驟，以飛快的速度滿懷熱
情的看著風景，然後立即作畫。

最後他加深中間幾幢房子的顏色，在建
築物的窗戶部位留白（圖128），用洋紅
加深屋頂的顏色，整幅畫便大功告成。
然後他又用純黃色在背景右邊的房子多
加幾筆。

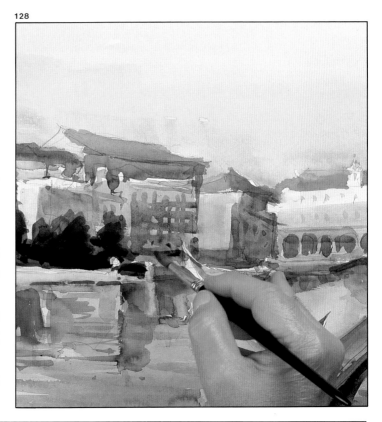

128

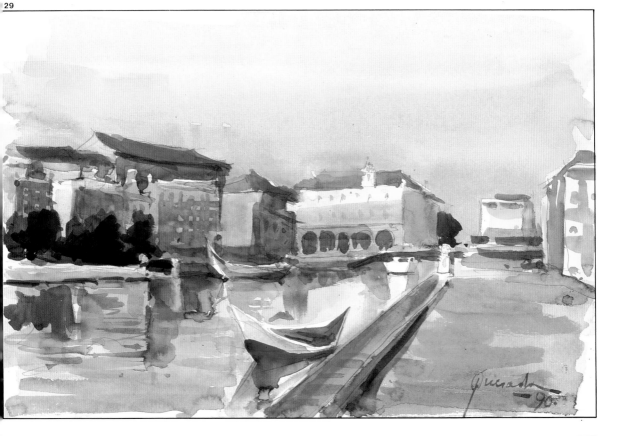

29

130

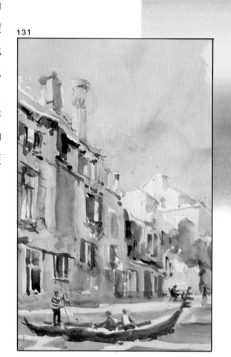

131

在昆士達的水彩作品當中,大部份的混
色都是畫家自己調配出來的。

我說「大部份」是因為理論上,色彩的
和諧是大自然的產物——光影響物體的
方式。在天剛破曉的時刻,戶外的光線
是一種寒冷、偏藍色的感覺。中午,光
線變得比較溫暖。到了傍晚,光的顏色
就變成橙色、金黃色和略帶紅色的色調。
然而,這也許可以說明為何昆士達會特
別強調顏色的感覺。舉例而言,如果物
體的感覺是傾向冷色系,他就會用以藍
色為主的顏料作畫。

132

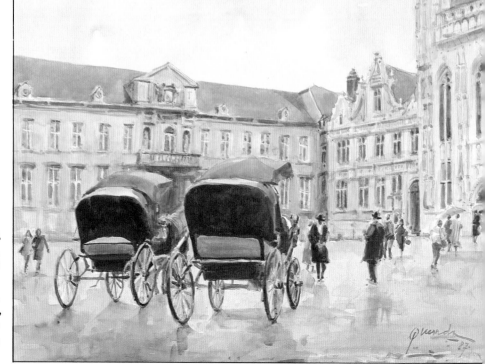

圖130至132. 光是由光
譜上所有的顏色所構成
的。但是依照時間的不
同和天空的明亮程度,
顏色有時會偏向溫暖
(圖131)、寒冷(圖132),
有時則偏向混濁。這些
傾向為色彩是否和諧的
主要關鍵。

和諧的色彩

133

暖色系

這個色系的特色是一種傾向略帶紅色的土黃色，主要是由上圖光譜上的幾個顏色所組成（圖133）——黃綠色、黃色、橙色、紅色、洋紅色、紫紅色、藍紫色。雖然綠色和藍色並不在其中，並不表示在用暖色系的顏色作畫時，不可以使用這兩種顏色。暖色系必須有明顯的黃色、土黃色、紅色和赭色傾向，不過這些暖色和其他的暖色都可以和藍色、綠色、藍紫色混合。

昆士達在此提供了極佳的範例，請見圖134。

圖133和134. 暖色系裏主要有黃色、金黃色和紅色色調。這些色調通常會出現在黃昏，太陽快下山的時候。在圖134昆士達的水彩畫裏，暖色是非常顯著的。

34

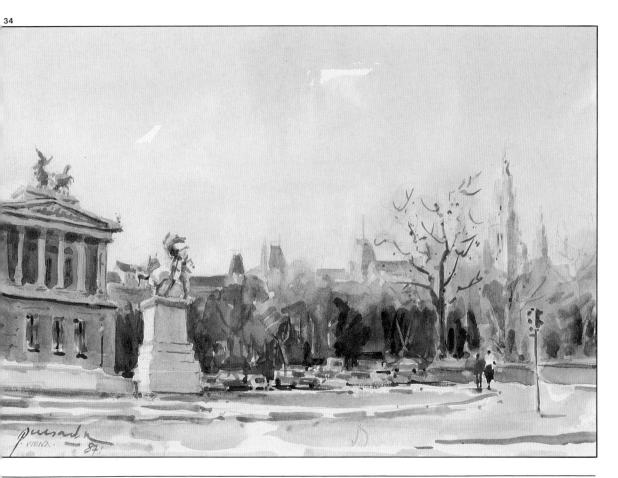

135

冷色系

在冷色系裡，一定要有明顯的綠色、藍色和藍紫色。冷色系主要的構成顏色是帶綠的黃色、翠綠、淡藍和深藍，以及藍紫。

誠如前面我們在討論暖色系時所說的，沒有必要將黃色、土黃色、紅色、赭色等顏色完全排除在冷色系之外。作畫時也可以把這些顏色拿來和冷色系混合，前提是不能太搶眼或反客為主，大大改變了該色系。

本頁所列的海灘和威尼斯景色均是出自昆士達之手，是冷色系的絕佳示範。這兩幅畫都摻雜有暖色──海灘的赭色和威尼斯一景中的粉紅色與黃色──不過還是呈現一種冷冽、偏藍的感覺。

圖135至137. 冷色系主要有藍色、綠色和藍紫色。這些顏色通常是出現在清晨和陰天的時候。圖136和137便是昆士達用冷色系作畫的最佳範例。

136

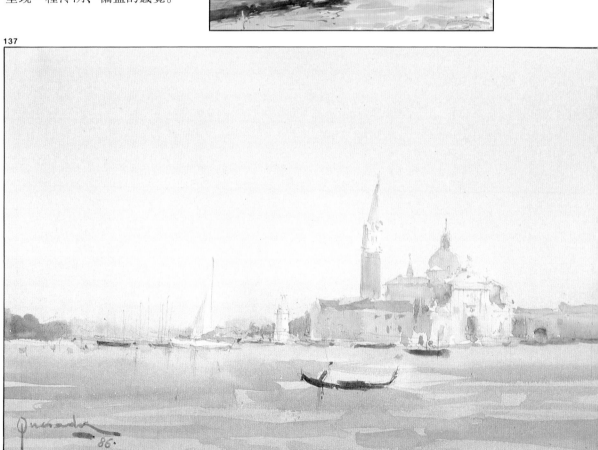

137

138

濁色系（或灰色系）

在這裡，混濁色指的是髒髒的、灰暗的顏色。混濁色絕對不是亮度夠、彩度高的純色，而是能創造特殊效果的和諧色彩。昆士達在此便是用這種色系作畫。理論上，濁色系是將兩種補色，以不一樣的比例混合之後，再摻雜白色（在水彩畫中所謂的白，事實上就是畫紙的白）所創造出的顏色。昆士達混合印度紅和翠綠，再加上畫紙的白，為混濁色的和諧感做了最完美的示範（圖139）。

圖138和139. 濁色系就是比較髒的、灰暗的顏色。這個色系主要是混合白色（在水彩畫裏，畫紙的白就是白色）和補色而來的，而且比例不一，如此便能製造出灰色和髒色。混濁色有時會傾向暖色，有時會傾向冷色。

39

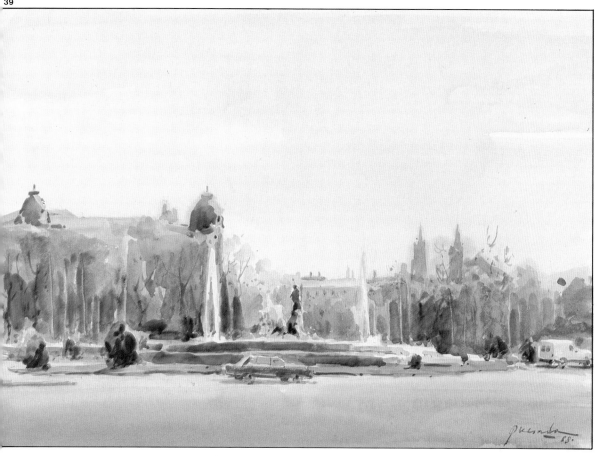

昆士達使用的顏色

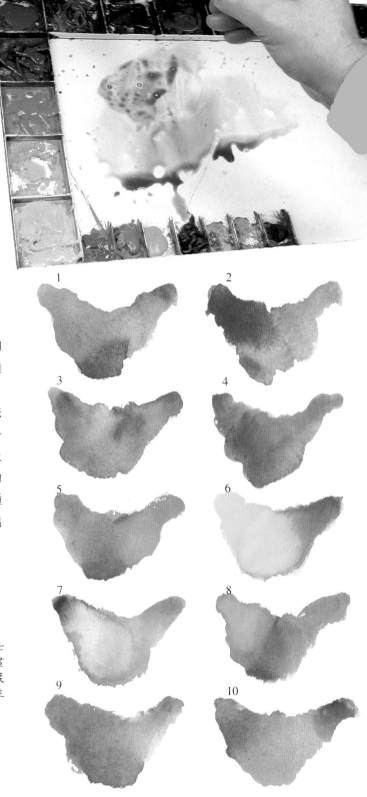

140

在本頁的混色圖解中，除了苯二甲藍和溫莎綠的混合（7號），以及檸檬黃和印度紅的混合（6號），所有的混色都是補色或差不多可以彼此互補的顏色混合而成（參見第52頁）。

下列是這些混色的分解：

1. 翠綠和印度紅
2. 群青和印度紅
3. 鈷藍和印度紅
4. 鈷藍和淡洋紅
5. 翠綠和鎘橙
6. 檸檬黃和印度紅
7. 苯二甲藍和溫莎綠
8. 溫莎綠和鎘紅
9. 淡洋紅和翠綠
10. 焦黃和苯二甲藍

你可能已經注意到了，有許多印度紅和翠綠有時候會被溫莎綠取代——這兩種顏色是昆士達最常使用的顏色。

上述列舉的顏色印證了我們先前的說法——昆士達最常使用濁色系作畫。這一點在下一頁會再次獲得印證，特別是上面的那幅水彩畫（圖142），畫中表現的明亮、豐富的色彩事實上只使用了兩種顏色——群青和印度紅——圖旁呈現出這兩種顏色混合之後的層次變化。

圖140. 這裏可以看見昆士達的調色板以及他常用的顏料和混色。他明顯偏愛印度紅、翠綠、群青和淡洋紅——這些顏色若混合時會彼此互補，而且會產生灰色、混濁的色調。

圖143. （下頁）昆士達用偏暖色的濁色系畫小海港。特別注意印度紅混合綠色和藍色產生的變化。

圖141和142. 印度紅和
羊青是昆士達這幅出色
水彩畫的主要顏色。

142

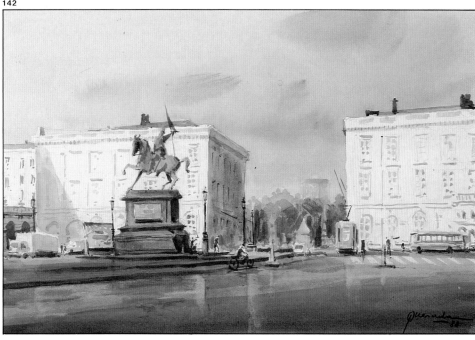

41

43

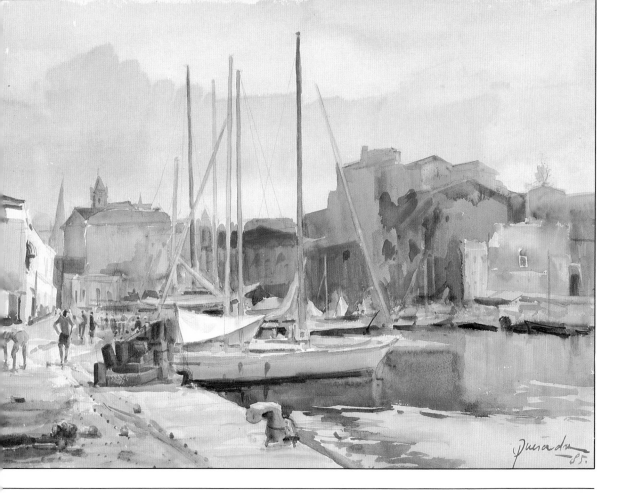

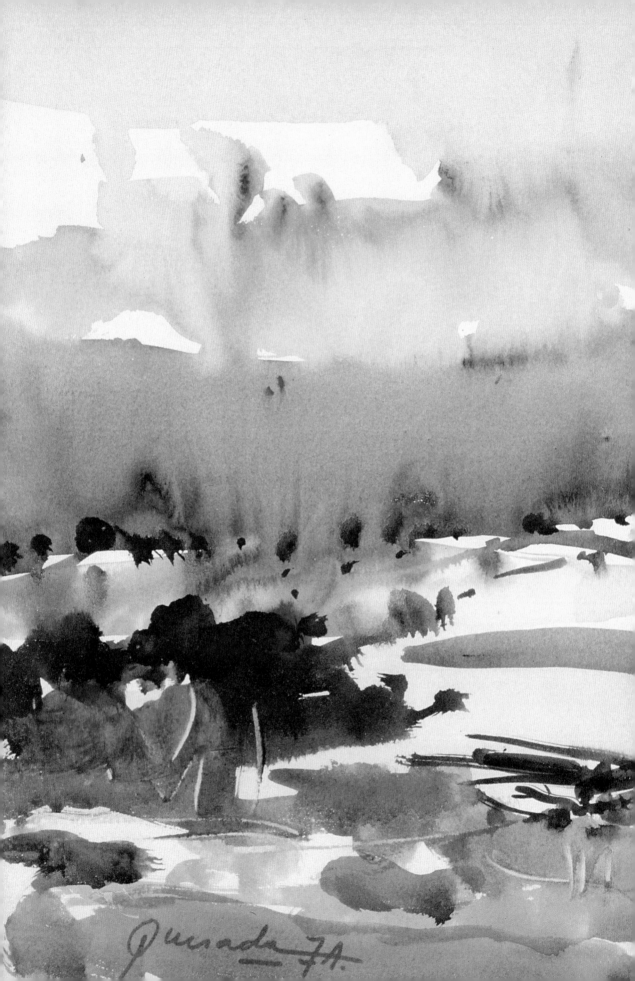

詮釋與綜合

繪畫的方法有二種。一是寫實,忠實記錄主題的色彩和形狀。一是運用想像力和創意, 將心中對主題的印象和詮釋呈現出來。毋庸置疑的, 後者才是正確的。真正藝術家的特質往往在於能夠畫出對大自然的印象與情感, 並追求以綜合、摘要、濃縮的手法來表達。接下來你將會看到昆士達也同樣地嚴格遵守這幾項原則。

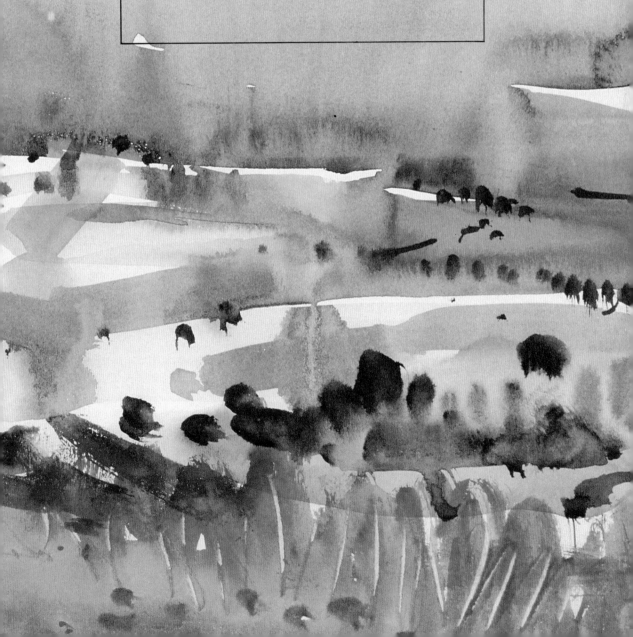

印象派畫家的訓示

圖144至147. 印象派畫家排斥寫實主義和華麗的構圖。反之，他們回歸到委拉斯蓋茲、哥雅、泰納的「濃縮手法」。結果，透過形狀、色彩的綜合和詮釋來畫主題，便成了印象派的原則。
圖144: 貝爾特‧莫利索，《波隆的馬車》(Carriage in the Bois de Boulogne)，亞弟馬隆博物館，牛津。圖145: 塞尚，《比伯門斯的採石場》(La Carrière Bibémus)，福克旺博物館，埃森。
圖146: 阿貝爾‧馬克也，《聖母院的陽光》(Notre-Dame Soleil)，坡市藝術博物館。圖147: 塞尚，《聖維克多山》(La Montagne Sainte-Victoire)，巴黎羅浮宮。

馬內(Manet)、竇加(Degas)、沙金特和許多畫家都曾到馬德里的普拉多美術館欣賞委拉斯蓋茲(Velázquez)的作品。據說，馬內研究了大師的 濃縮手法 (abbreviated manner) 之後，便將這套方法帶回巴黎。濃縮手法這個名稱是出自與委拉斯蓋茲同一時期的畫家安東尼奧‧帕羅米諾 (Antonio Palomino)，他以此名稱來定義大師剔除細節部份，將輪廓變得柔和，再套上對空間獨特之表達方式而產生卓越的繪畫，大師便是以此方法創造出多幅傑作，譬如《紡紗者》(The Spinners) 和《宮女》(Las Majas)。作家喬治‧簡寧特 (Georges Jeanniot) 有一次提到馬內時說道：「他雖然在實景面前作畫，但絕不會把大自然的景物原原本本的搬到紙

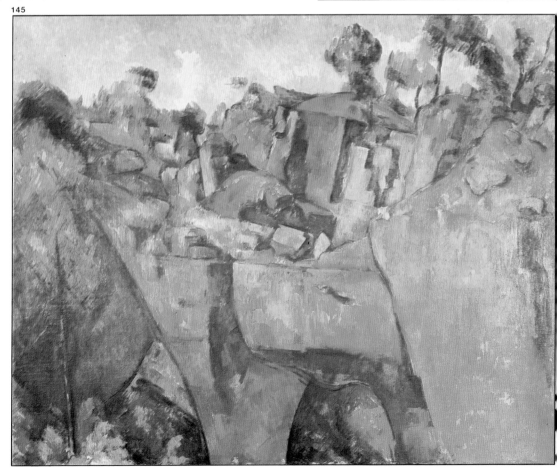

上。他擅長化繁為簡的技巧，一景一物都經過濃縮的處理，顯現大師級的功力。他喜歡用摘要和綜合的手法作畫，並且常常對我說：『在藝術方面，簡潔是最重要的。說話簡潔扼要的人留給人思考的空間，話太多只會令人厭煩。』」

誠如塞尚所言，極力避免淪為複製大自然的奴隸，是每一位印象派畫家追求的目標。皮埃·波納爾(Pierre Bonnard)說道：「莫內在主題前作畫只有短短10分鐘，他不會讓主題反過來牽制他。」波納爾又說道：「每一次我想鉅細靡遺的把描繪對象描摹下來，就會被細節部份吸引過去，失落了原來的靈感。靈感一旦消失，留下的只有主題，描繪對象便反過來侵佔、支配作畫的人。如此一來，畫家所畫的便不再是他心裡看見的景象。」這是所有印象派畫家的經驗之談。你必須用自己的意思來詮釋，用精簡的方式畫出心靈的眼睛所看見的圖畫。

146
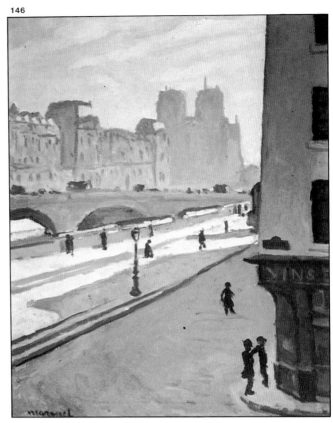

147
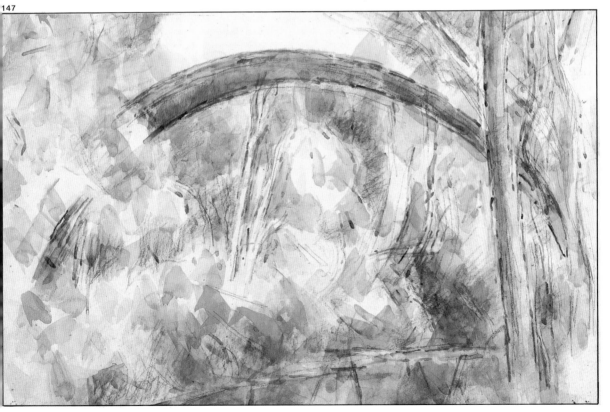

詮釋與綜合的過程

不對哦，這裡所列的四幅畫並不一樣。這四幅畫的主題雖然相同，但作畫的方法都不一樣，你看得出來嗎？

對昆士達而言，同一主題重複作畫四、五次以上，可說是家常便飯。為什麼呢？他的目的為何？如此重複同一個主題究竟是為了什麼呢？

「我想要讓技巧更完美。換言之，我想將詮釋與綜合的手法推向十全十美的境界，」昆士達如此解釋道。「大家都曉得，用水彩作畫時，畫家對靈感和顏色的掌握必須非常準確，下筆時要從容、肯定，深思何處要留白，何處要保留原狀，並將思考的結果完整的表現出來。這意謂著你必須解決許多繪畫上的技法問題，譬如水和顏色的吸收性等等。這在個人的詮釋與綜合過程中是持續進行著的。」

昆士達看著自己的一幅水彩作品又接著說：「有些畫家會先打底稿，然後再上色。我倒是比較喜歡一開始就跳到最後步驟，直接用水彩……不過其實也不是真正的最後步驟。」他特別強調「最後」這兩個字。「深入的分析主題，判斷要用什麼顏色、畫什麼形狀，決定哪個部份要留白，再嘗試用趁濕畫法……然後我會再重畫一次。其實在我的眼中，第二次畫的才是第一幅畫，因為我把第一次習作的結果放在裡面。至於會不會繼續畫第三次或第四次，則要看我對那個主題的喜愛程度，以及我是否很渴望或很需要進行實驗。」

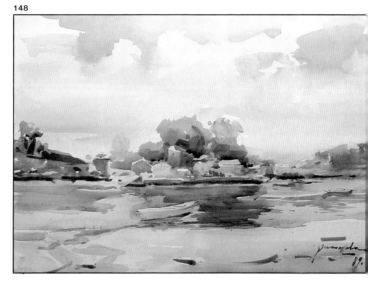

148

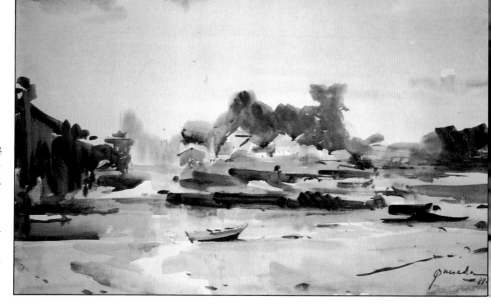

149

圖148至151. 將形狀與顏色的詮釋與綜合手法推向完美的境界，是昆士達作品中一貫的畫風。為了使顏色、筆觸、自然度、詮釋與綜合更臻完美，同樣的主題重複畫二次、三次、五次甚至更多次，對他而言已是司空見慣。

50

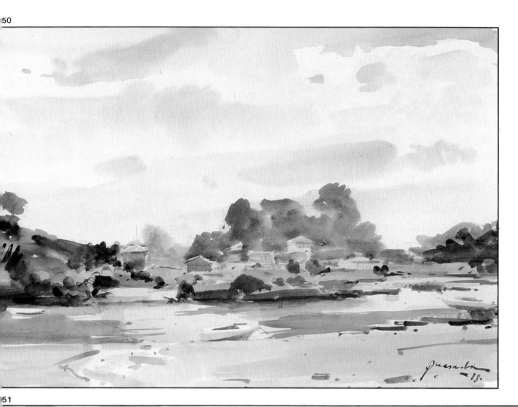

51

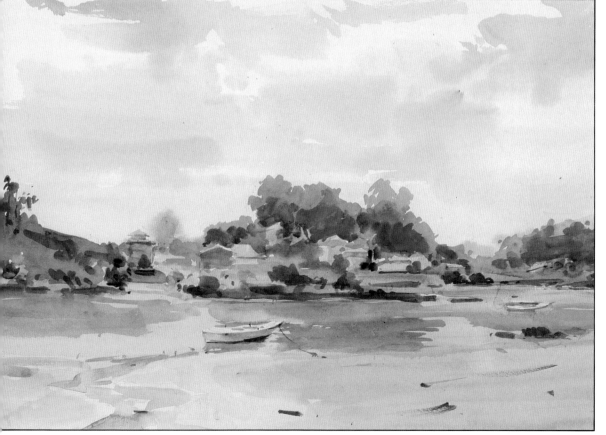

詮釋不同的主題

如本頁所示，同樣的主題畫了三次。如此重複同一個主題，讓昆士達得以從中摸索出技巧問題的解決方法，以及形狀與顏色的綜合方式，以畫出更臻完美的作品。

注意下頁上方的二幅畫，看看他是如何畫那樹叢。那些樹其實是由許多的色點組合而成，是形狀綜合的完美表現。

最後是下方的那幅水彩畫（圖157）。昆士達大膽的用近乎抽象風格的詮釋手法畫出河岸、河水、樹、土和倒影，而且保留其象徵含意，這全拜顏色和形狀明確的綜合技巧所賜。

152

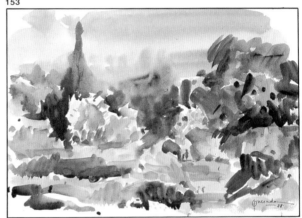

153

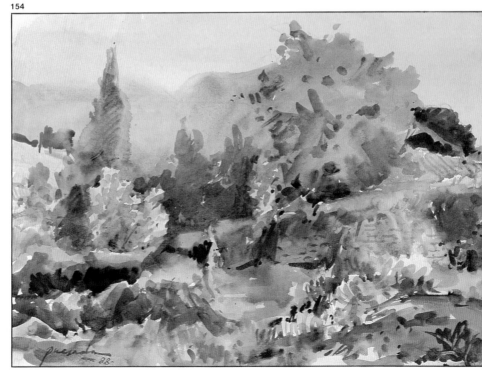

154

圖152至154. 同樣的主題重複畫三次，明顯可見對形狀與顏色綜合的研究。

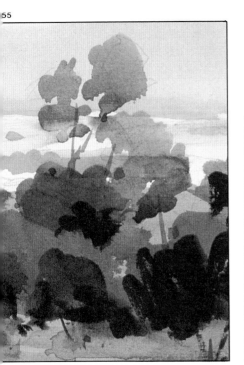

圖155和156. 沒有固定
形狀的抽象色點（圖
155），在昆士達的風景
畫中，便成了清晰可辨
的樹叢（圖156）。

圖157. 形狀與顏色的
詮釋與綜合手法在這條
河流上表現得十分成
功，乍看之下很像是一
幅抽象畫。

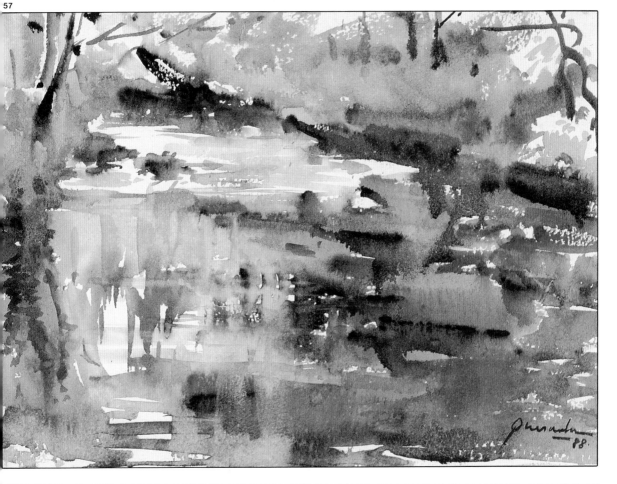

天空和水中倒影

許多畫家特別注重天空的表現。「我習慣先從天空開始畫，」印象派畫家阿弗列德・希斯里(Alfred Sisley)說道，「天空不單單只是背景；藍色和無色是好搭檔，天空裡大部份是無色的，就和地表一樣。」 對水彩畫中的雲和天空有深入研究的康斯塔伯便說:「光線控制整幅圖畫。天空就是光線的來源，也是一幅畫的主要命脈。」至於昆士達，每次只要畫風景，一定先從天空下筆。「我也是先從天空開始，」 他一邊畫本頁的範例，一邊說道 （圖158）。

「如果你仔細看，會發現整幅畫的色調完全被天空的顏色所影響。在這幅畫裡，我先把天空畫成這個樣子，接下來就要用濁色系的顏色來上色。」

「業餘的畫家要如何才能畫出好的天空? 你有什麼建議?」我問道。

昆士達答道:「首先，畫雲時不可隨興愛怎麼畫，就怎麼畫，一定要清楚的把雲的形狀勾勒出來。其次，特別注意太陽的位置和天空的光線。最後，下筆之前，一定要先把雲看清楚，了解哪些部份會有陰影，這樣才能決定明暗、色調和對比。」

至於水中的倒影，昆士達以下頁的二幅畫為例說道: 「水就像鏡子，原封不動的把上面或旁邊的影像複印過來，映照出同樣的形狀和顏色——水中倒影的顏色甚至比實景的顏色還深。」

圖158至160. 在這幾幅練習作品中，昆士達往往先用水彩畫天空，因為誠如他所說的，天空的顏色會影響整幅畫的色彩。這幾幅作品便是最佳明證。

158

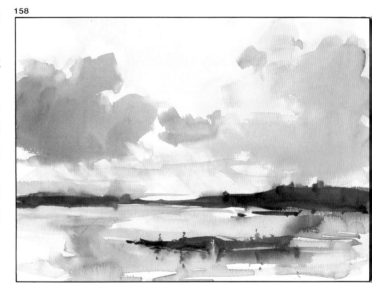

159

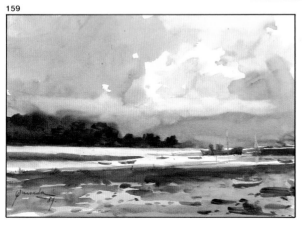

160

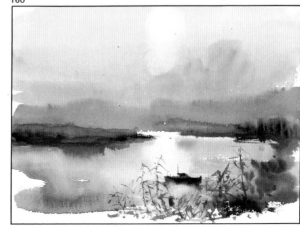

圖161和162. 令人驚艷的彩色應用，出色的水彩作品，在這裏你可以欣賞昆士達處理水中倒影的手法。特別留意其中流露的簡單、不造作的特質。

161

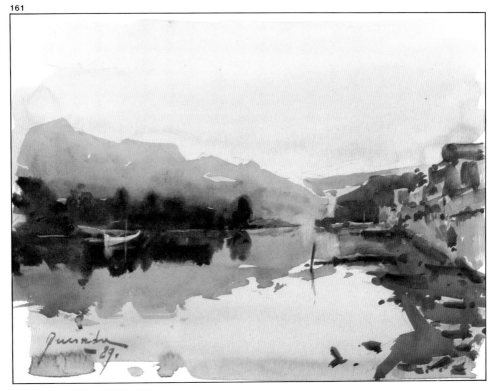

162

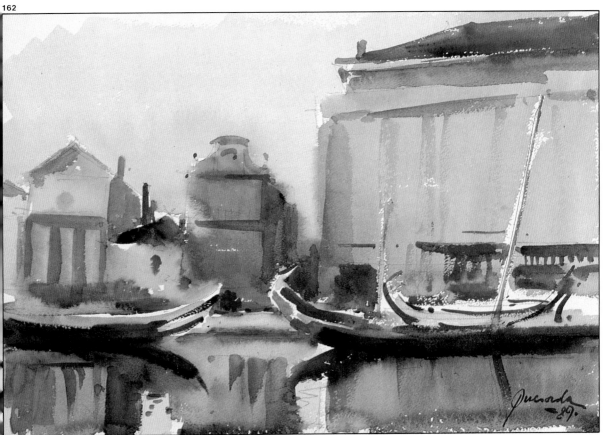

昆士達畫的樹

底下是昆士達所畫的樹和樹叢。這些樹都沒有葉子，也沒有枝幹，突出背景之外的只有一些色點和抽象的圖案，如圖163和164所示，不要按照你對樹的概念來畫樹或樹叢。從整幅畫看來，如圖165，可以看出那就是樹，是「灌木」，有葉子，也有枝幹。

那些樹和樹叢的形狀與顏色，是個人詮釋手法的表現，一種「濃縮的風格」。這種觀念恰好與梵谷的說法相呼應。梵谷在寫給弟弟狄奧(Theo)的信中曾提到根茲巴羅的畫風：「看到一份對根茲巴羅

圖163至165. 昆士達用許多的色點，表現出樹的形狀與顏色。但是這些色點一旦融入畫中，便不再是抽象的，而是清清楚楚的表現出其應有的形狀——鄉間的樹叢。

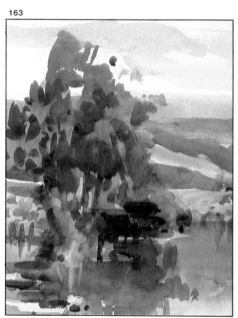

163

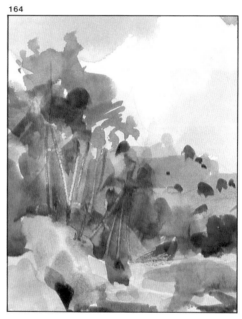

164

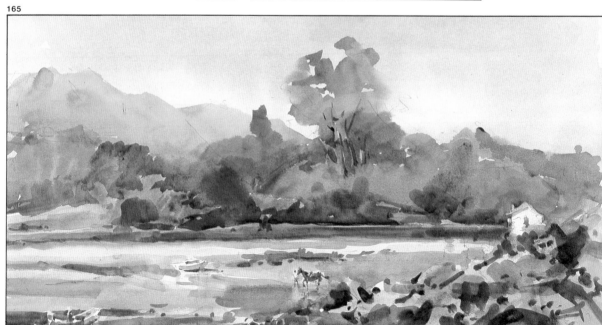

165

的短評，讓我更想要『直接切入主題』，不要走偏了或被瑣碎的細節吸引過去，盡量抓住整體的效果，讓人一看到畫就好像看到大自然般地一目了然。」

根據梵谷的說法，畫家必須注重整體的效果。仔細觀察昆士達畫中樹的形狀與顏色，便可以發現這樣的效果。

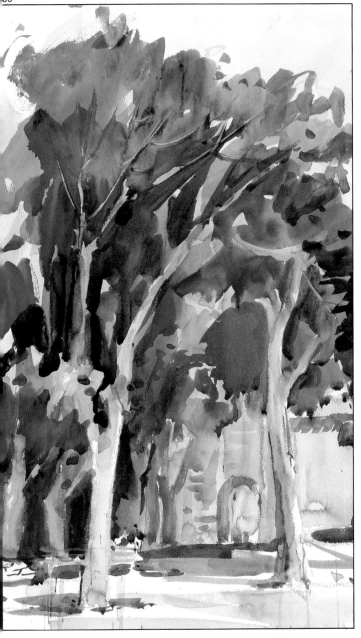

66

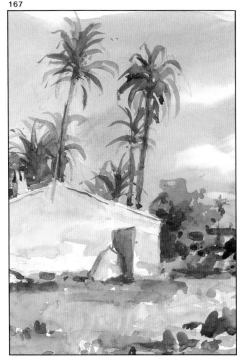

167

圖166和167. 從這兩幅作品可以看出昆士達的確是多才多藝，二幅作品在完成後呈鮮明的強烈對比。在圖166，昆士達用的畫筆較寬，顏色也比較重，不論在內涵或外觀上，都給人奔放、自由的感覺，同時也流露出悠閒、自信的風格。反觀圖167的特色就是生動、迷人的田園風格。畫中同樣有樹，不過是使用較細的畫筆和較淡的色彩。

昆士達畫的人物

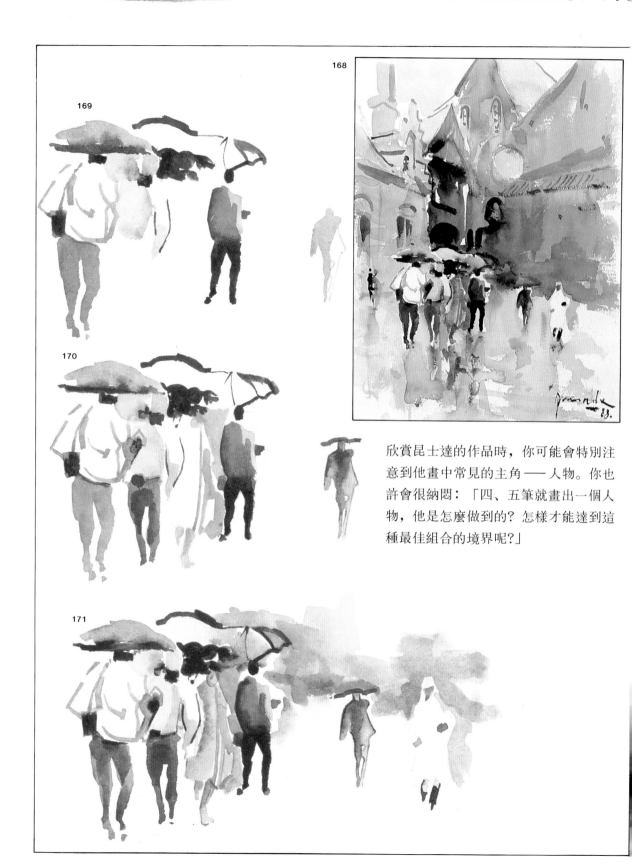

欣賞昆士達的作品時，你可能會特別注意到他畫中常見的主角 —— 人物。你也許會很納悶：「四、五筆就畫出一個人物，他是怎麼做到的？怎樣才能達到這種最佳組合的境界呢？」

容我在此代替昆士達說明：畫人物時，昆士達通常會用4號圓頭筆，有時候會用5號或更大的筆，只要筆端部份是尖的即可。他沒有先用鉛筆或原子筆打底稿，而是直接用水彩筆畫在紙上。

通常，昆士達不會事先安排人物的位置。不過在畫背景或中景時，他多半會預留一些空間，留待後來畫人物。

昆士達的人物畫法自然、從容、率直、不造作，這全要歸功於他在上色、搭配時，對形狀、尺寸和比例的掌握相當熟練。近看他的畫作，那些人物只是一些色彩簡單的形狀。再透過上一頁的放大

圖案，看看人物的成形過程，試著了解每個人物的組合形狀，如此一來你就比較能了解這些人物是如何畫出來的。同時也觀察此頁昆士達的另一幅作品（圖172）。圖中所畫的是馬德里的一條古老街道的角落，可以看出傳統的卡斯提爾（Castile，譯注：西班牙古王國名）建築。

我建議你用4號、8號筆或更大的筆，只要末端是尖的筆即可，運用同樣的形式與顏色組合方式，畫幾個類似這樣的人物。

圖168至172. 昆士達不但是個優秀的畫家，素描的功夫更是一流，這足以說明他為何可以不預先畫底稿，就可以直接畫出許多人物。他運用對形狀超強的記憶力和絕佳的綜合功力，兼顧著色與素描。昆士達用一個點（頭部）、二條直線（腿），再加上一個不規則的形狀（身體和手臂），就可以畫出各種姿態的人物，或坐、或站、或工作、或走路。

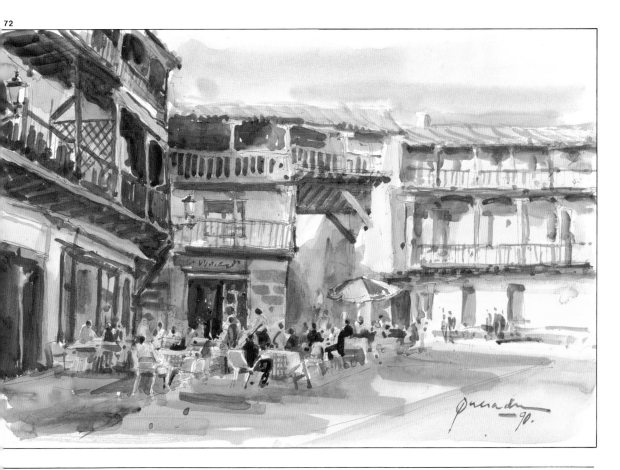

72

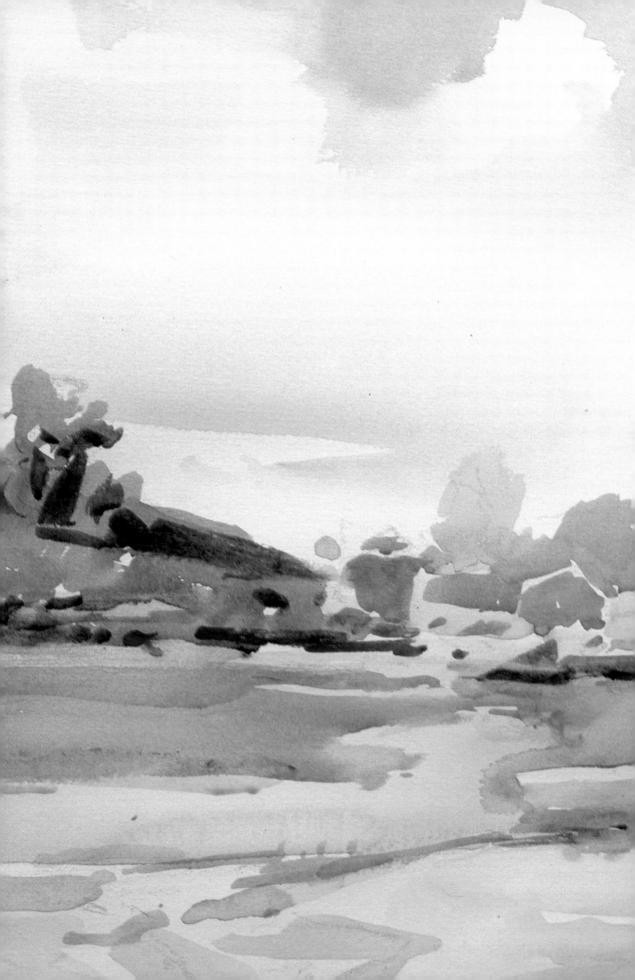

畫風景

在最後一章裡，你將會看到昆士達為本書一步步示範的五幅
水彩畫。他用短短15到20分鐘完成兩幅速寫，另外三幅水彩畫
則花了2、3個鐘頭。透過將近一百幅記錄昆士達繪畫過程的
照片，你可以按部就班地了解每一個步驟。從用原子筆或蠟
筆打底稿，到色調與色彩的調整與對比，再經過畫背景、畫天
空、留白等幾個階段──這一切都是打底稿與上色同步進行。
正式開始之前，你可以先欣賞並研究昆士達趁濕法的繪畫技
巧，他如何在畫紙上混色，什麼時候他會拒用細頭的畫筆，
為什麼不用，以及他用來洗去和留白的技法。

昆士達的技法

一般而言，昆士達打完底稿之後，就會將畫紙打濕，「去掉畫紙上可能殘餘的油脂，」他說道。「我先把紙打濕，然後開始用趁濕法上色。」

他用一支扁平的大筆刷將紙打濕，就如你在圖173所看到的那把大刷子。畫紙打濕後過了3、4分鐘，他用手背試看看畫紙濕的程度，如第90頁的圖205所示，他所畫的是馬約卡的風景。有時候他會從旁目測畫紙的濕度，如圖174。「畫紙吸水之後，表面就不再光亮平滑，幾乎完全失去光澤，這時候就可以開始上色了，」畫家特別說明。也就是在這個時候，昆士達開始使用趁濕法。這時候紙幾乎全乾了，所以他才可以馬上留白，並且用畫筆洗去其他的部份，如圖175。

直接在畫紙上混色

許多畫家會在另外的紙上試顏色，昆士達通常不會這麼做。「我會先看看調色板上的色彩，」他說道，「不然就是直接在畫紙上畫一筆試看看，然後如果有需要，再混合其他的顏色來調整。」這的確就是他的做法，直接在畫紙上試顏色和混合顏料，然後再用其他顏色調合出某種色調，並加深原來的色彩，如你在圖176和177所見到的。

昆士達的畫筆

可以想見昆士達一定有各式各樣的畫筆，細的、粗的、圓的、扁的等等。「沒錯，不過我幾乎沒有用過細筆，我一般都是用粗筆。一開始用8號筆當做最細的筆來畫，接著再用12號、14號或20號，以及2公分、3公分，甚至4公分寬的扁平筆。」他特別強調自己的看法：「如果用細筆，水彩就無法沾太多，畫起來就沒有力道，沒有精神。」

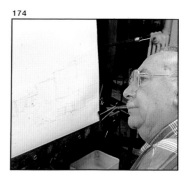

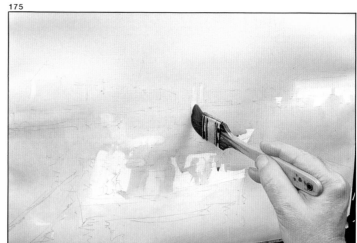

圖173至175. 昆士達在上色之前先將紙打濕，為使用趁濕法做事前的準備。將紙打濕有助於清除紙上殘餘的油脂。

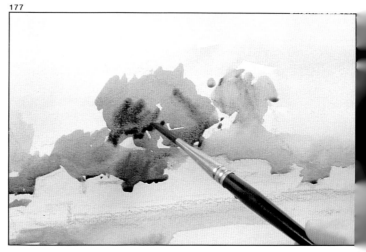

圖178便可印證他的說法，這是在昆士達只用三種顏色作畫時拍下的照片（參見第59頁的圖）。特別注意他用扁平的畫筆很清楚的畫出中的、甚至面積很小的形狀。

洗去和留白

昆士達就和大部份的水彩畫家一樣，趁顏色還沒全乾的時候，在顏色較暗的背景上用指甲刮出白色的輪廓（圖180）。不過，除了這個技巧之外，昆士達也會先預留空間和形狀，有時候是在一開始就空下來不上色，有時候是把畫上去的顏色洗去，有時候則是把顏料吸掉，也就是用一支乾淨的畫筆——事先就把筆上的顏料和水份擠乾——把不要的那部份顏色吸掉。昆士達清洗畫筆的方式非常獨特：他用左手的大拇指和食指緊緊掐住刷毛把水擠出來（圖179），由於過去豐富的經驗，他只要用手一掐，就知道該留多少水份才能按照他所要的把顏色吸掉——只要透過手指頭的觸感和施力情況便能知道。

有時候他會用一塊海棉把顏色吸掉，但是他從來不用布、吸墨紙或留白膠，他覺得這些東西統統不適用於純正的水彩技法。

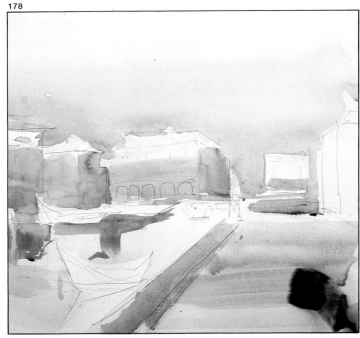

178

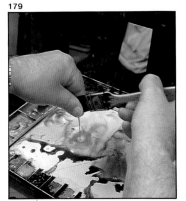

179

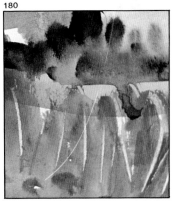

180

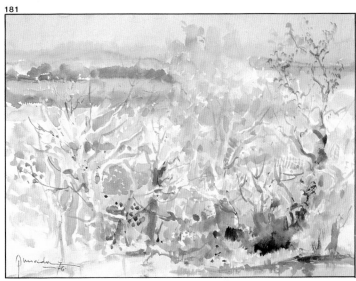

181

圖176和177. 直接就在畫紙上調色或修改，決定色調，這種技法經常出現在昆士達的作品中。

圖178. 昆士達偏好用粗筆上色。他相信細筆畫出的是「細畫」；過度修飾而缺乏生氣。

圖179至181. 在處理留白和最明亮的部份時，這位畫家建議不要使用留白膠。在這方面，他是非常的傳統。「留白的部份必須在一開始的時候就決定好。不過也可以用『洗去』的方法，也就是擠乾畫筆上的水份，再用畫筆將顏色吸起來，或是用指甲將顏色刮掉。這些是僅有的方法。」

畫水彩速寫

圖182. 昆士達首先用黑色原子筆打底稿。他的底稿只是一些簡單的線條，勾勒出一個簡單的主題：天空、大地和灌木叢裏的樹木。

圖183和184. 將畫紙打濕之後，他上了層淡淡的洋紅和紅色，然後再加上一點鈷藍和焦黃，讓幾種顏色自然混合。

圖185. 在此他用群青畫了一條線條，概略的勾勒出圖畫底下一些物體的形狀，同時也將上面處理得更模糊，表示背景的距離遙遠。

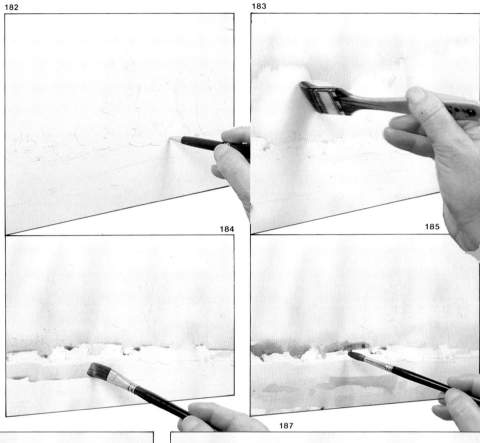

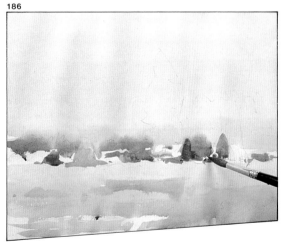

首先，昆士達要為我們畫一幅水彩速寫。他的主題是一片平坦的景觀，其中有幾處樹叢。他用的紙是法布里亞諾的細顆粒畫紙。他先用黑色的原子筆打底稿，僅僅畫出一個大概的輪廓以供參考。接著他用一支寬的扁平筆刷，沾上淡淡的洋紅和紅色，在畫紙上著色。另外，他又多加了鈷藍和焦黃色。

圖186. 在這裏，他開始在事先留白的部份上顏色，讓色彩擴散到濕的部份。

圖187. 在這裏他大膽的畫了一棵樹，樹的影子和淡灰藍的天空呈現對比。他把洋紅、藍色和綠色混在一起，再用調出來的暗灰色畫樹。

他使用趁濕法,先用手指頭把筆刷上的水份擠出一些,然後把畫紙上的顏料吸一些起來,讓色彩產生逐漸融合的和諧感。在底下河邊草地的部份,他混合鈷藍和洋紅,再加上一些灰色。趁畫紙還沒全乾,他立刻在地平線上畫上一片群青色,表示因距離而產生曚曨感的灌木叢。接著他改用圓頭筆,開始上比較明亮的顏色,勾勒出前景中的草木和樹林。他毫不猶豫的迅速畫出以天空為背景的樹林,特別加添一點點黑色。然後他用指甲在前景不同的部份刮出一些白色,代表樹幹、草地或蘆葦。這幅作品便大功告成。

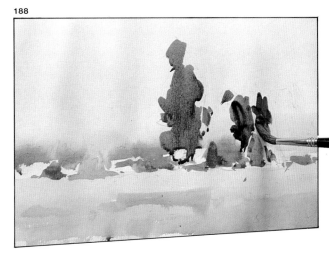
188

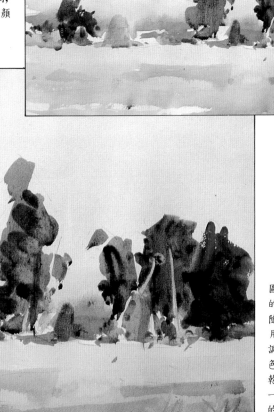
189

190

圖188和189. 昆士達接著用接近赭色的暖灰色作畫,用大的筆觸創造出右邊大樹的形狀。然後在第一層淡彩上面,再加上一層淡淡的綠色和更多的黑色,如此一來,背景的樹木就更突出。接著他用長的筆觸,以洋紅加強田野的顏色。

圖190. 這就是昆士達的速寫完成的樣子。他隨興且從容的上淡彩,用趁濕法改變某些色調,再用深色的顏料上色。最後,趁紙尚未全乾之際,他用指甲刮出一些白色——刮掉紙上的顏料——顯現出樹木的枝幹和主幹,以及前景的草原。

畫水彩速寫

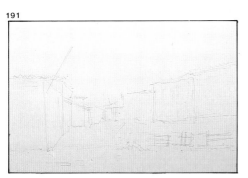

 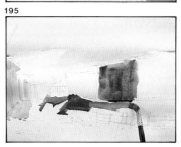

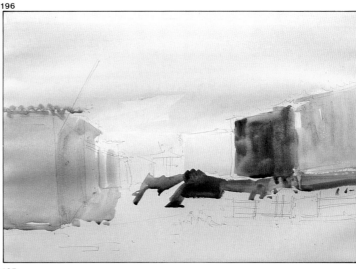

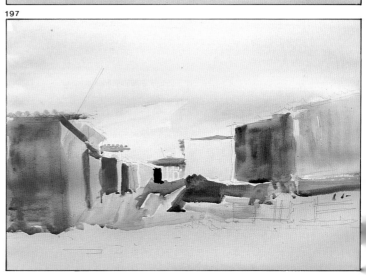

我們的客座畫家昆士達現在打算再畫一幅水彩速寫。這一次作畫的主題是一處小小的海灘，他曾在這裡留下許多美好的回憶。他決定用紅色原子筆打底稿。一如往常，他打底稿時是一氣呵成，筆不離紙。他先為平地構圖，畫出海邊小屋的幾何圖案，再計算面積、比例、尺寸和透視。他先從背景——天空——上色。首先，他用鈷藍紫色畫一條粗線。接著馬上用黃色顏料畫一條線，然後是濃綠色，創造出虹的樣子。由於色彩的明暗度非常清楚，所以顏色顯得相當和諧。接下來，他用一種近乎透明的藍紫色畫白色的房子，再用近乎純天藍的顏色為左邊的小屋上色。等到水彩一乾，他就會馬上畫陰影的部份。他大膽的採用比較暗的顏色畫右邊的牆壁，然後用泥土色和綠色畫路和草木。昆士達將藍色、綠色、洋紅混合在一起，畫遠處小屋的陰影。現在，他把注意力轉移到小屋的屋頂和背景裡的小空地，所用的顏色是紅色、洋紅和藍紫色。換到前景時，他也是用同樣但較淡的顏色畫小土堆和沙子，如此一來暖色和冷色就產生了對比的效果。最後，他用群青加深前景小屋的陰影和立體感，並且用暖色在沙子的部份多畫了幾筆。

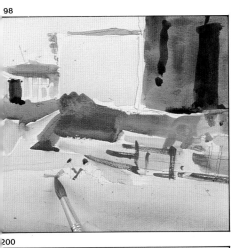

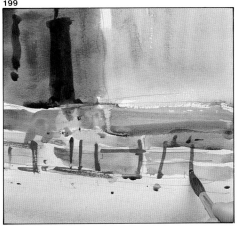

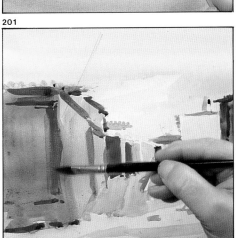

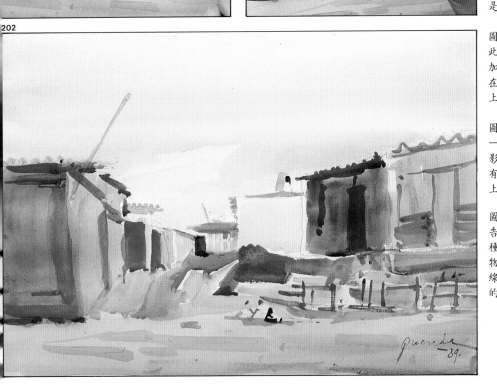

圖191. 昆士達用紅色原子筆畫了一張相當細膩的底稿，從頭至尾原子筆都沒有離開畫紙。他不時的注視著主題以決定比例和大小。

圖192至194. 昆士達先將紙打濕，再畫出三種線條——鈷藍紫、黃和濃綠。

圖195. 將群青和焦黃加以調合之後，他畫一塊空地和一面牆，此時這裏的色彩尚未和其他的色彩融合。

圖196. 這裡可以看出昆士達大膽的邊畫邊上色。這裏的色彩呈現強烈的對比，抽象的淡彩也尚未顯現出主題的立體感。

圖197. 誠如你所看到的，昆士達添加了各種明亮、強烈的色彩，製造出整體的效果，彷彿是在玩拼圖。

圖198和199. 昆士達在此用簡單、迅速的筆觸加上幾個人物。接著他在事先留白的蘺笆部份上色。

圖200和201. 他用藍色——群青加強小屋的陰影，有時是經過稀釋，有時則是直接把顏色畫上去。

圖202. 這幅速寫大功告成了。昆士達使用多種色彩表現出海灘上景物的立體感，四周的光線以及一種活潑、生動的感覺。

用水彩畫海景

203

204

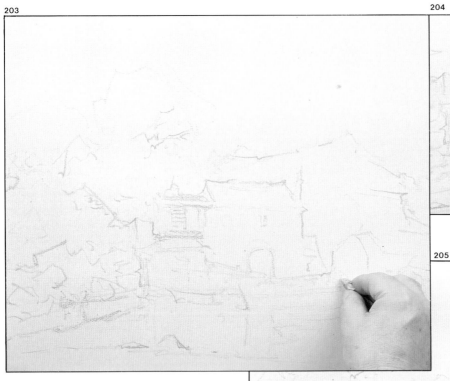

205

圖203至205. 昆士達用淡藍色的蠟筆打底稿，先是畫上一些模糊的線條，然後在幾個地方特別加強。接著他用一支寬4公分的筆刷將紙打濕，去除油脂，為下一個步驟做準備。等紙失去光澤後，再用手背試看看紙濕的程度。

圖206至208. 接著，他用一支筆刷調和濃綠與赭色，直接在調色板上試色並且視情況增加顏料。他就用這個灰綠色畫天空。因為畫紙是濕的，所以畫上去的淡彩就相互渲染，昆士達立即用已擠乾水份的筆刷吸乾四處流動的水。接著他又繼續上色，在雲彩的位置留白，並在畫面上添加一點點洋紅。

圖209. 天空，也就是背景的淡彩，和樹木、山丘的色彩互相渲染，如此有助於遠處物體顏色彼此渲染，製造深度。

206

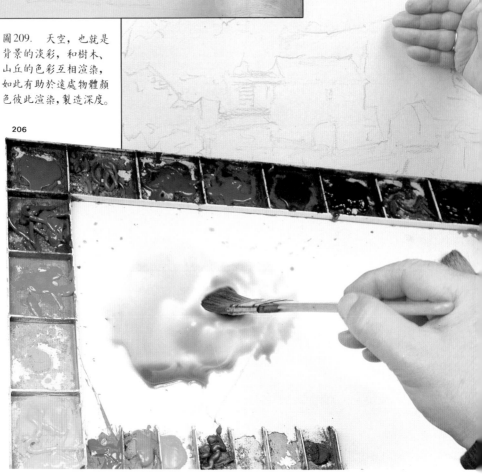

207

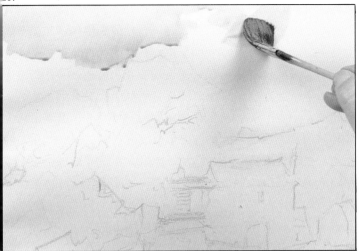

208

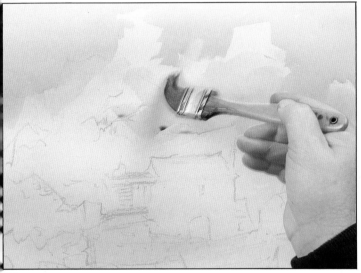

209

昆士達現在要為我們呈現和前面兩幅截然不同的作品。他的目的是想要「真正的畫一幅畫」，而不是速寫。這一次他用的是法布里亞諾140磅（300公克）的畫紙。我們這位畫家先用藍色的蠟筆打底稿，充滿自信的憑直覺畫出遍佈整張畫紙的線，而且是一氣呵成，中間都沒有停頓。有一些地方他會特別用力，趁打底稿的時候標示出物體的明暗度。他先在水中畫一些倒影，固定房子、樹叢和山的位置。昆士達用蠟筆打底稿，等到下一個步驟上水彩時，畫紙就會產生特別的效果。他知道在這些地方水會流動，如畫家所預期的製造出「逼真的效果」。隨著蠟的份量的不同，紙張滲水的情形也有差別。但是，為什麼選擇藍色呢？昆士達在選擇藍色時，心裡是惦記著主題的整體和諧感，期盼色彩能透過對比而融合在一起。即使是使用暖色系，他還是決定用藍色。昆士達先用一支扁平筆刷打濕畫紙，然後用手背試看看畫紙的濕度，決定還是再等一下子，等畫紙再乾一點。他混合濃綠和赭色開始畫天空，留下一些空白畫雲。然後他再加上幾筆赭色和洋紅，讓灰色呈現比較粉紅、比較溫暖的色調。他作畫時對於水的用量非常謹慎，有時候會用筆把水吸起來——先用手指把筆刷上的水份擠掉，細心的控制水的份量，彷彿天空是他用手指捏出來似的。

接下去他混合鈷藍和焦黃，製造暗淡、混濁的綠，然後就用這個顏色畫樹叢和山丘。這個顏色和天空的顏色混在一起，製造出距離與深淺的感覺。

藍色和赭色

圖210. 這支扁平筆刷似乎太大了,不太合適在此作畫,但昆士達卻依然能用這支筆刷勾描,並預留一些空白,譬如屋頂上的煙囪。

圖211至213. 昆士達用鈷藍和焦黃混合成的顏色——中間的色調,溫暖和寒冷的灰色在許多地方上淡彩,只有房子的部份除外。他將這些淡彩連接在一起,然後再加上一層顏色,有時候是純焦黃色。在小地方同時有多處留白,代表光線,這一點在用水彩作畫時要特別留意。

如你在圖中所看到的,昆士達確實是用灰色勾描,概略的畫出房子附近的東西,並且刻意留下一些空白。不過奇怪的是,他勾描時用的是一支大型的扁平筆刷,對那張畫紙而言是大了一些。他在調色板上原有的溫暖的、帶綠的灰色上,加了更多的鈷藍和赭色,製造出整個色系——從藍到赭色,從冷到暖,還摻雜著豐富的混濁色。他就用這些色調清楚勾勒出整個背景,且依照慣例留下多處空白,使色彩互相渲染,產生和諧的感覺,同時也出現陰影的部份。背景是一大塊色相豐富的顏色,從中你可以直覺的看出遠處的草木和山丘。昆士達用同樣寒冷、混濁的色調畫左邊的樹叢,現在你可以看到藍色的蠟已經開始和水彩混合了。他繼續用焦褐和赭色畫水中的倒影。在畫的底部,也就是水的部份,昆士達混合天藍和焦黃,創造出一種更明亮、更純淨、更藍的感覺。

接著他用寬的扁平筆刷——可以用來畫大的、方形或長方形的筆觸——在水的部份多加了幾筆。在這裡他是直接在紙上混色,讓顏色彼此混合,然後再加上一點點群青。

這些大片的淡彩顏色和諧,然而卻色彩鮮明,代表的是天空的顏色。之後,我們這位畫家就將畫筆沾水,繼續修補、潤飾他剛才畫的地方,也就是水的部份。特別注意這個階段最後的水彩。看看昆

210

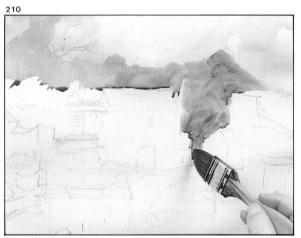

211

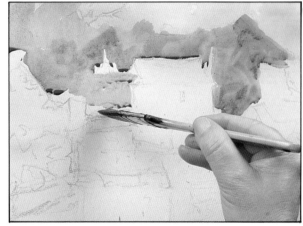

212

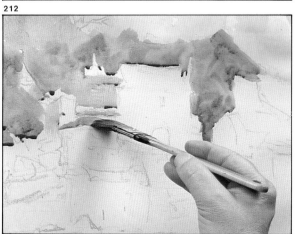

213

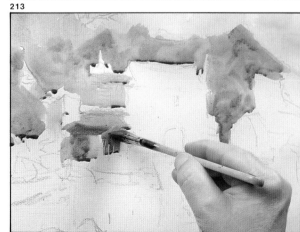

士達是如何一鼓作氣畫好整幅畫。你可以看到這位畫家比較喜歡用渲染的方法使顏色變淡，這時候整幅畫看起來就比較抽象、不具體、輪廓不清楚。也要特別注意昆士達從一開始就很用心要使色彩互相融和。誠如你所看到的，昆士達僅用少數幾種顏色，就達到色彩和諧的境界。

214

215

圖216. 這裡特別注意一點，畫家目前為止都只有用二種顏色當基礎，藍色和赭色。他所上的淡彩都很淡，不過明暗很清楚，讓我們不禁相信昆士達是打算一層一層的上色，利用這樣的技法將顏色「堆積」出來。

圖214和215. 昆士達調今天藍與赭色，再用此顏色於底部水的部份上一層淡彩。這個顏色比較藍，也比較純，較少灰色。接著他再調出藍紫灰，用粗大、平滑、含水的筆觸畫海——先是由上往下的筆觸，接著才是水平式的筆觸。

216

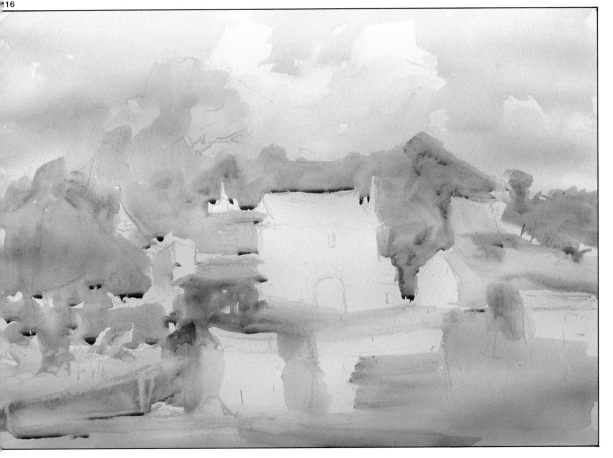

構圖與倒影

圖217. 昆士達換了一支12號的貂毛圓筆，用深色、謹慎的筆觸預留樹木的枝幹。

圖218. 接著他用暗褐和綠色的深色色調，以小小的筆觸畫出陰影和立體感。

圖219. 在此步驟結束之際，你可以開始看出明暗與顏色對比。你可以說他現在開始在應該暗的地方加深顏色，在該亮的地方增加光線，鮮明的形狀於是被畫出來。昆士達作畫時是半瞇著眼睛，為的是要看清楚主題的明暗度。

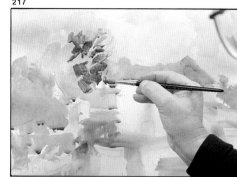

217

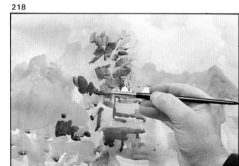

218

在這個階段，昆士達改用一支細的扁平畫筆，沾上赭色與暗綠，用他畫背景的顏色預留左邊樹木的枝幹。接著他畫樹木的頂端，用指甲刮出更多的樹枝。雖然他現在還是使用同一個色系，不過顏色卻是比剛才更強烈、更深。他用一支12號的圓筆，以細膩、簡潔的筆觸詮釋細微的部份。他在房子的部份留白，然後用濃綠色表示門。

昆士達的技法

昆士達作畫的方式就是先畫一部份，然後再移到另一部份，等前一部份的水乾了之後再回過頭繼續畫。在這個階段，他還是使用同樣的色系，繼續混合混濁色。明暗的對比凸顯出第一層的灰色點，小點製造出逼真的效果，同時也有助於

219

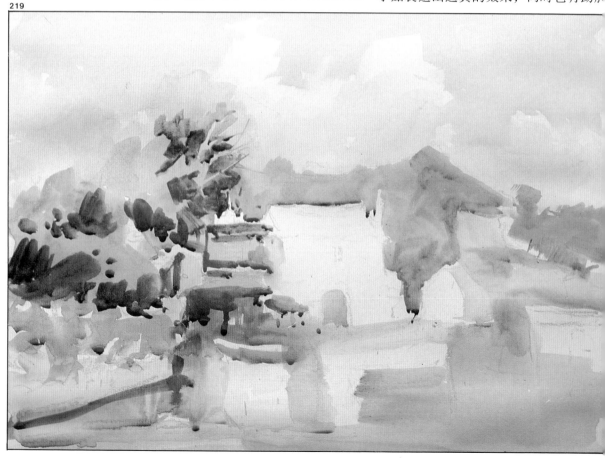

構成景觀的形狀和立體感。昆士達的筆
觸此刻變得相當細膩。他用這樣的筆觸
生動的描繪出水流動的情形。他用一些
混濁的混合色製造特殊的效果，利用強
烈的顏色——藍、藍紫色、黑——和長
而細膩的筆觸勾勒出小船大概的輪廓。
在房子周圍靠近地面的部份，他畫了一
條歪歪曲曲的線條。他使用深暗的顏色
——藍色和近乎黑色的黑褐色，畫出一
條分割陸地和海洋的直線，然後一直向
外延伸，和水的流動混合，變成了倒影。

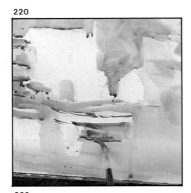

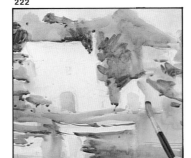

圖220至224. 現在昆士
達處理中間的明暗度，
用同色系的顏色畫小小
的淡彩。這裏畫一筆，
那裏畫一下，譬如船的
倒影他就用純藍。圖

224中，立體感、光線和
陰影的明暗、物體的形
狀都已經完成。

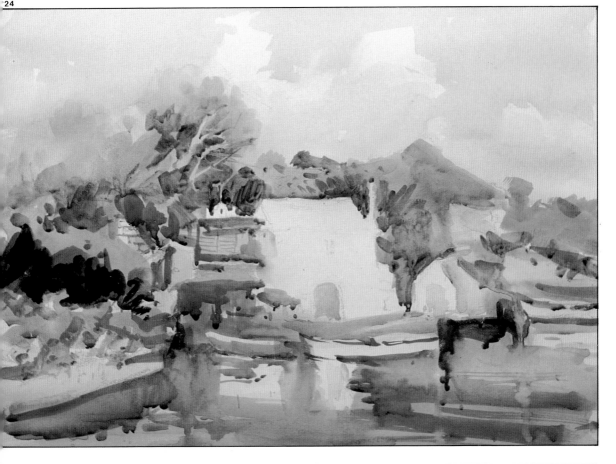

潤飾留白

我們這位畫家現在是以簡潔、渾圓、強勁的筆觸畫圓的點，就好像色點一般。此時畫中出現了一些小小的人物。這些人物其實只是一些小點連接起來產生的效果，昆士達畫這些小人物時用的是8號圓筆。昆士達擅長製造視覺的對比，此刻他的畫就是由點組合而成。透過彼此的相連以及整個節奏起伏，原本鬆散、模糊的筆觸竟出現整體感。這種技巧你也許會稱為「印象派」或抽象畫法，不過事實上卻是有形有體的圖畫——勾勒出清晰可辨的輪廓，讓人彷彿置身風景之中。

看看乾的程度如何。他繼續處理明暗的問題，當有些地方看起來比較亮時，其他部分就會變得比較暗。這幅畫運用精巧的綜合畫法，隱隱顯露出一種和諧的感覺。這裡的顏色比較少，不過卻上了許多層的淡彩。現在，昆士達在畫筆沾上一點點水，加一些粗厚、深色的筆觸使界限更清楚；他勾描比著色得多。

接下來，他稍稍加重了水的比例，畫出明亮的水波和平靜大海的倒影。他用一支沾了水的筆刷過乾掉的淡彩上，讓顏色能夠更溶入畫中。昆士達畫這幅畫只用了少數幾種乾淨的顏色——鈷藍、群

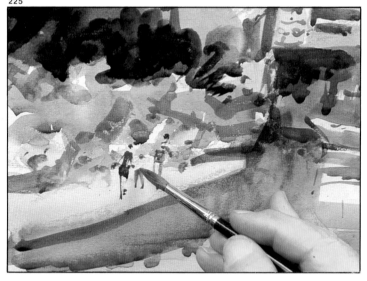

圖225. 他在左邊畫了一、二個人物，以表現圖畫的對稱。用鮮明的色彩畫三個點，四條線，人物便完成了。昆士達表現出一流的綜合技巧。

他用藍灰色畫白色房子的陰影和屋頂的邊線。他用非常淡的洋紅畫房子的臺石，由於顏色很淡，漸漸的就變成了灰藍色。接著他把原本使用的灰色和暖色顏料調和，繼續剛才未上色的部份（草木留白的部份）， 如此一來整幅圖畫就不致留下太多的空白，「造成空洞洞的感覺」。到最後呈現的結果是，昆士達清楚的區別出房子和小船的明暗度。

有時候,昆士達會用手指頭去摸摸畫紙,

青、天藍、印度紅、濃綠、洋紅和赭色。在這部份結束之前，昆士達引用了諾貝爾獎得主西班牙詩人尚恩·吉梅尼茲(Juan Ramón Jiménez)的話說：「不要再畫蛇添足，因為玫瑰花就是這個樣子。」

圖226. 昆士達加強水中幾處倒影，去除一、二個顏色，然後在水彩作品上簽名。

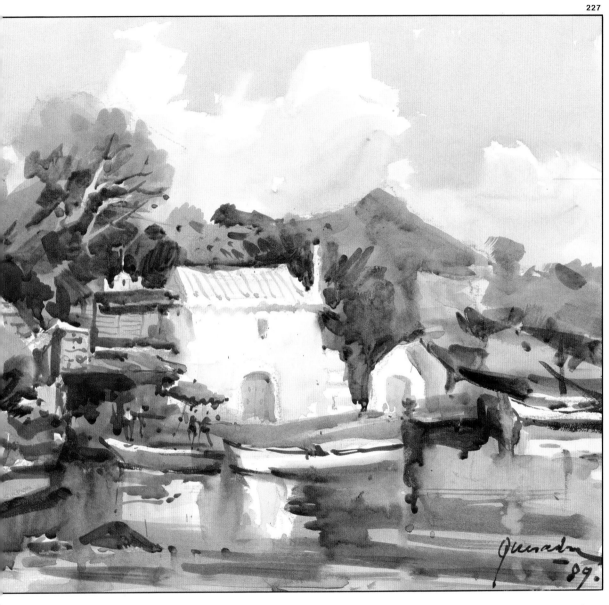

圖227. 這是一幅絕佳的作品——給人充滿自由聯想的感覺。整體看來，筆觸相互交錯，勾勒出物體的形狀。在即將完成之前，昆士達用了一種技法，也就是用一種很淡、很柔和的顏色，在樹木和水之間的留白部份，上了一層淡彩。如此有助於凸顯畫中真正的白色部份——房子和小船。你也許認為只用少數幾種顏色作畫，看起來會沒有力量，形狀也不清楚。但是昆士達卻利用無數的技法和繪畫資源，克服了這個困難。你也可以嘗試只用少數幾種顏色作畫——那真是一種絕佳的練習。

用水彩畫海景

228

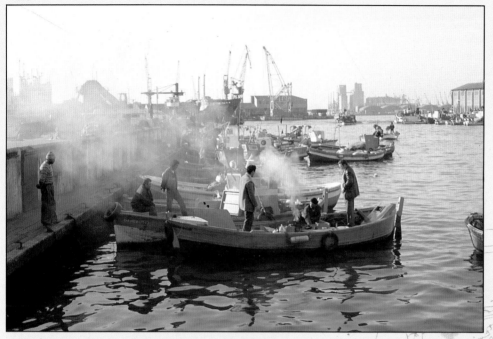

圖228和229. 昆士達決定用紅色原子筆打底稿,也許是因為他要畫的海港有一種偏藍的冷冽感(圖228)。和往常一樣,他先畫一些鬆散、沒有組織的線條,這張底稿將各種不同的東西銜接起來,讓彼此產生關係。

229

圖230. 上色之前,昆士達先清理上次作畫時沒有清理的調色板。他習慣作畫時調色板是乾乾淨淨的,不喜歡染到意外的顏色。昆士達喜歡自己決定要調出什麼顏色。

昆士達現在預備要用水彩畫另外一個主題:海港中的漁船。首先他小心翼翼的用濕海綿清理調色板。他研究作畫的對象、使用的畫紙,再抬頭看看眼前的景物,彷彿在心裡默默的素描。緊接著他從一大堆工具中拿出一支4色的原子筆開始打底稿。他的筆還是始終沒有離開畫紙,輕鬆自在的用線條勾勒出畫中所有的東西。

230

薄塗

一開始他先把畫紙打濕，這時候他通常會使用又寬又扁的筆刷。接著等到畫紙稍微乾了一些，他就用手背試試畫紙濕的程度。他先用大拇指和食指捏住筆刷，擠出一些水份之後才開始畫地平線，邊畫邊吸收紙上的水份。第一個顏色他用的是濃綠混合印度紅和鈷藍，製造出一種溫暖、混濁的灰綠色，然後就用這個顏色畫天空。接著，他以暖灰色、赭色（混合一點鎘紅）來畫地平線。又以混合的綠色仔細的為每一樣東西畫上淡彩，接著再加添越來越多的藍——淡彩並不會創造出邊線或輪廓。從頭至尾，昆士達都在船隻的部分留白。他甚至用綠色畫船的影子，這個顏色現在已經變成帶點藍色的色調了。

他用更柔和的藍結束第一層上淡彩的工作，其中包括了背景、天空和海。雖然藍色是屬於冷色系，不過整體的氣氛卻是溫暖的，屬於地中海型的。他用畫筆吸收水份，製造出更多留白的效果，譬如煙霧和建築物。事實上他不是在上色，而是把顏色吸掉。

231

232

233

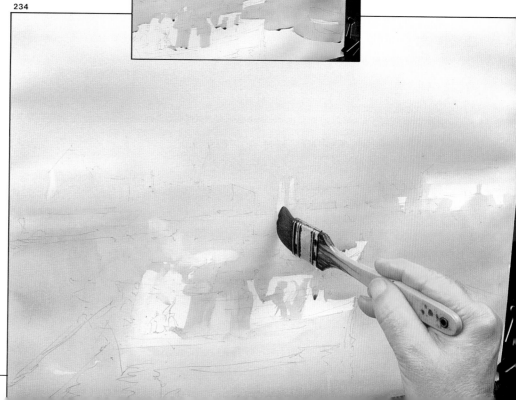

234

圖231至234. 從這四張圖中，你可以看到畫家先在整張紙上上了一層淡彩，顏色非常輕，稍後他會在這層淡彩上再上一層顏色。這一層淡彩使背景呈現一體的感覺，也使整幅圖畫看起來很和諧。我們甚至可以說他一開始就製造出一種適合海景的氣氛。他在幾個地方留白，留待以後畫船和人物，不過這幾處留白的形狀也很不清楚。在這階段他用一種近乎藍色的綠色上淡彩，並且在幾個地方著鎘紅色。特別注意昆士達是如何用筆刷把各個角落的水吸掉，製造殘破的空白。

對比

235

在這個階段，昆士達混合群青和洋紅，將筆在水中浸泡一下，然後用這個透明卻偏暗的灰藍紫色調為突出於地平線上的東西上一層淡彩。他綜括性的將這些東西表現出來，直到出現整體的感覺。當時的天氣又濕又熱，營造出薄霧瀰漫的氣氛，他便依照這樣的氣氛，為那些以天空為背景的景物畫出輪廓，做明暗的處理。這就是眾所皆知的空氣透視。同樣的色彩，此刻卻換上一根細而扁平的畫筆，昆士達在背景上上了一層長方形的色彩。接著他移到圖畫的左手邊，用輕長的筆觸又吸又畫的，製造出透明的感覺。現在，他用鈷藍和焦黃混合出一種金屬灰色，再加上藍色的顏料，畫左邊船隻上方煙霧繚繞的樣子。他現在使用的顏色偏藍，其中含有較多的群青，他就是以此顏色詮釋並綜合中景裡的船隻。此時他比較像是在勾描，不像在上色，因為他是在構圖，而且是用扁平的畫筆構圖，再用一種近乎純群青的顏色上色。接著，他用群青混合象牙黑畫前景的船隻，和背景呈對比。將兩個平面分隔之後，透過和背景的強烈對比，前景就產生了相當的立體感。現在他用一支8號圓筆，以同樣的顏色調和水之後為畫多添加了一些人物。既有的混合顏色再加上鎘紅，出現了一個棕色，他就用這個顏色在船上多畫了一些人物，這完全是透過綜合技法完成的。人物是由一些抽象的小圓點和筆觸組合而成，這種筆觸是靠色彩與輪廓的描繪結合而凸顯於藍色的背景。接著，因為需要更大的變化，昆士達改換寬的筆觸畫圖左碼頭的輪廓。

圖235至237. 他用一相當柔和的灰藍色開在地平線周圍上上淡彩他慢慢的往下畫，顏則變得越來越藍。在景部份，明暗度相當一，淡彩則越來越擴張逐漸和未乾的第一層色互相溶合。

236

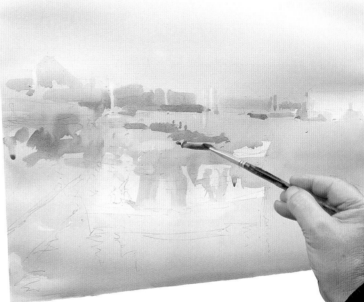

237

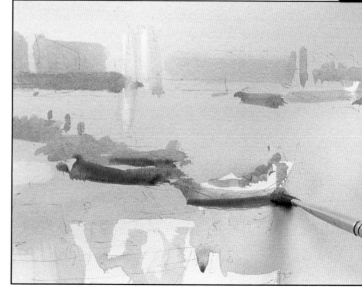

238 至 241. 從這幾幅圖可
看到前景中的船隻幾乎快完
了。他把留白的部份當作光,
陰影的部份加上一些黑色,
出船隻的模樣,然後用暖色
幾個人物。

242. 第二階段要讓你瞧瞧
要應用得當,綜合技法確實
助於表現畫家的構想。昆士
只採用少數幾種色調,不過
在幾個地方上淡彩是正確的
擇。前景部份,對比的感覺
強;中景部份,有較平淡的
色;背景部份,呈現一種淡
色的色調。這時候你已經可
看到海、水影以及一道群青
,那就是碼頭。

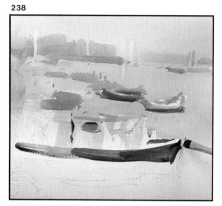

238

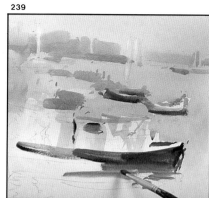

239

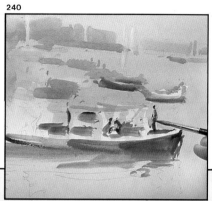

240

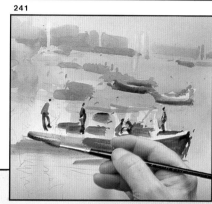

241

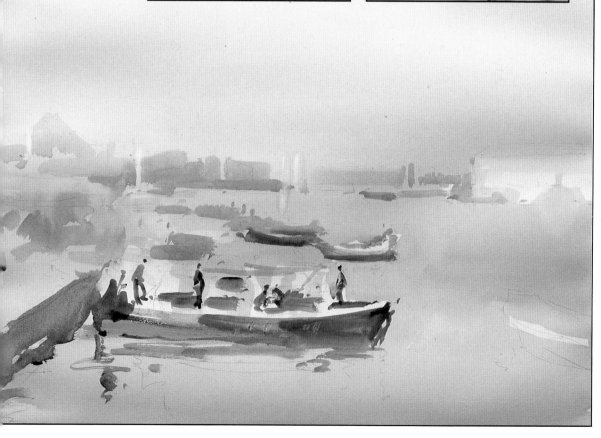

圖243. 昆士達用藍色畫船隻和碼頭。接著他立刻把筆放進水中再拿起來,用稀釋過的藍色,於原來的地方再畫一次,擦抹原來的顏色,製造出模糊的效果,也就是煙霧。

圖244. 他用接近純黑的顏色畫碼頭的陰影,然後以同樣的色彩,用波浪狀的筆觸,以及一、二滴的顏料畫水中倒影。

圖245和246. 昆士達繼續畫水影,畫出水影流動的感覺和不同的色相——水是灰色的,前景中船隻的倒影是冷藍色。他似乎是任憑畫筆隨意亂畫,不過事實上並非如此,因為昆士達完全控制著每一個淡彩、每一種顏色和每一個形狀。

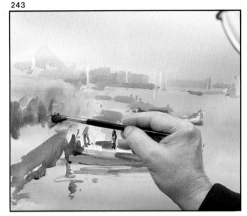

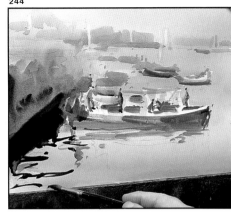

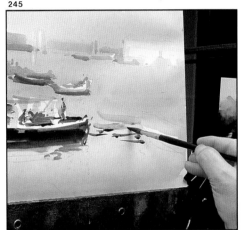

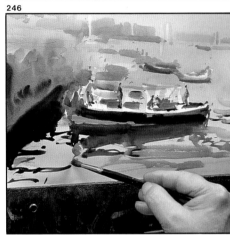

到了這最後階段,昆士達用深藍色——鈷藍和群青——來完成左邊碼頭模糊不清的部份。他任由顏料隨意流動,任由顏料想流到哪裡就流到哪裡,想在哪裡停下來就在哪裡停下來。水彩顏料的流動開始顯現出水中的倒影,映照出天空和大海的顏色。

群青和黑色是昆士達在前景部份僅僅使用的兩種顏色——船的下方和水中的部份——用來畫出水中的倒影。這些倒影的黑色部份顏色很深,製造出戲劇性的強烈效果,是凸顯逆光的重要關鍵。昆士達接著將這黑色稍稍稀釋,然後畫出幾道長而有力,呈波浪狀的筆觸,這些筆觸的寬度則因昆士達施力的不同而有所差異。這些筆觸象徵畫中水的流動和

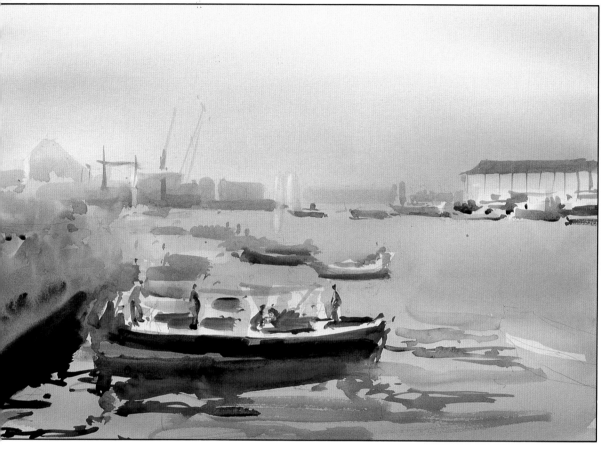

船隻。他繼續用直接、簡潔、細小的筆觸，加強前面較為模糊的部份。

最後他畫右邊的建築物，先從屋頂開始，這裡他用的是洋紅、鈷藍和自然赭色來畫牆壁。他繼續使用細小但色彩強烈的點，畫出圖中右邊的地平線——建築物前方的幾條船。

圖247. 從這張圖中，你可以欣賞到畫家的心血結晶。他特別加強右邊的地平線——用洋紅畫倉庫——在前景的部份又多加幾筆，製造船隻多色的感覺。接著他準確地在地平線其餘部份做明暗的處理，同時又畫起重機，而且加深一些建築物的顏色。如你所見的，前景和逆光呈現出恰到好處的對比，形成主題的明亮度。

平衡與綜合

昆士達此刻用一塊乾淨的海綿，先擠掉水份，將船隻上方煙霧的顏色吸掉一些。透過這些煙霧，他成功的製造出一種奇妙的透明感。接著他又回到背景建築物的部份，添加上一層由洋紅和赭色混合而成的黃色，結果出現一種接近土黃色的不鮮明黃色。接著再回到煙霧的部份，昆士達在這上面上色，形狀也為之顯現

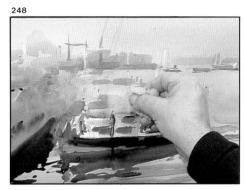

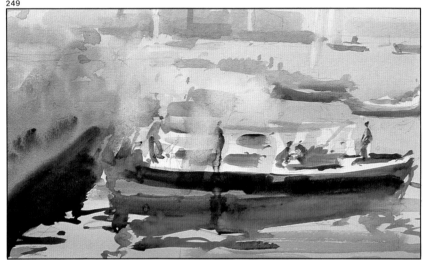

圖248和249. 昆士達畫自船隻上升的煙，船上的漁夫正在煎魚。或者更正確的說法應該是，他並沒有上色，而是用一小塊天然海綿把顏色吸掉。首先他先將該部份打濕，接著就等水將顏料稀釋後和顏料混合。然後他就用一塊乾的海綿吸擰有顏料的水，達到擦拭的效果，如你在圖中所見——呈漩渦狀的白色部份看起來確實很像船上的煙霧。

出來。在煙霧的四周，他用的是鈷藍，任由邊緣的顏色彼此混合，以製造出更好的效果。回到背景左邊的地方，他在海的部份多上了一層顏色，用大膽的水平筆觸加深前景的色調，使海浪的波動更清楚。現在他的注意力轉移到中景船隻下的水，先是加深倒影的顏色，然後才畫後方船隻的形狀，這些同樣也是屬於中景的部份。此時畫家在先前顏色較淡的部份又加上一層群青和象牙黑，顯得非常搶眼。特別注意這個步驟是如何把船的立體感顯現出來的。下一個步驟是要畫水中的倒影和前景中的船隻。

圖250至252. 這三張照片說明了昆士達如何畫出水彩畫的小細節。他添了一些線條，並且加強已經模糊變淺的色彩。

253

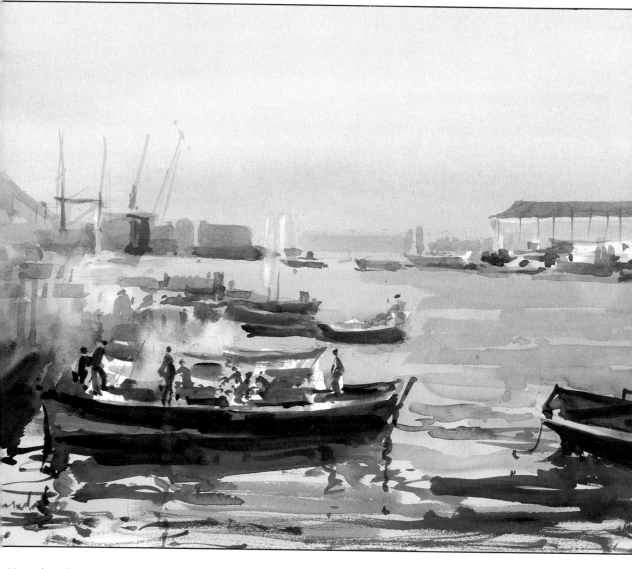

昆士達用印度紅加鎘紅混合而成的顏色，以鋸齒狀的筆觸——溫和而顫動的筆觸——畫水中的波浪，想要藉此以他的觀點製造出船上人物的倒影。那些人物鮮明，他賦予他們生命，可是又沒有將他們畫得太清楚、太突出，而是用出色的綜合技法——雖然昆士達使用的色系很少，卻仍然清晰可辨，而且色彩豐富。

為了畫出變幻無窮的大海，許多的色相和色調都派上了用場。昆士達透過精確

的計算，成功的製造出對比、平衡與和諧的效果。在前景船隻的倒影部份，他藉由拉長的、直接的、不連續的，以及從容的筆觸的表現方式，不知不覺的注入了節奏。雖然如此，還是不能缺少平衡，所以他又再次回到地平線的部份，加深顏色，讓地平線更加明顯。而背景依舊是偏灰色，仍保有畫面中的空氣透視。現在，昆士達將畫的左邊切下寬約3公分的紙片，為整幅畫修剪出最後的框架之後，這幅畫便算大功告成。

圖253. 這裏進入最後的階段。水彩出色地捕捉住海港清晨的晨曦，這時候天剛破曉，夜裏的霧氣也逐漸散開。昆士達最後特別加強右邊的船隻，凸顯出對比的效果，在構圖上形成一條對角線，強化了畫面的角落。

畫一幅有房子和
海灘的風景畫

254

最後一幅水彩畫，昆士達決定要畫有房子和海灘的風景。

他先用藍色的蠟筆打底稿——一如往常的用線條打底稿——先畫出一條粗長的水平線，大略的代表地平線。從這條線以上，他開始畫樹木、土堆和小屋屋頂的輪廓。前景的部份有一片退了潮的海灘，很像是一條河流或渠道。昆士達藉由線條的底稿計算出比例，在下筆之前先在空中比畫一番。

他用一支有時用來畫大幅畫作的扁平筆刷將畫紙打濕。他以濃綠和洋紅混合成的灰色畫天空，並且預留一些白色部份當作雲。接著他在先前的顏色加上一點群青和洋紅（完全溶合），得到一種比較溫暖的色調——藍灰色。

255

圖254. 昆士達用淡藍色的蠟筆打底稿，特別明確地標出地平線——海洋與陸地的交會點。

256

257

圖255. 他用一支寬8公分的扁平筆刷將紙打濕。

圖256和257. 昆士達用一支比較小，但同樣扁平的筆刷，沾上由濃綠和洋紅混合而成的顏料畫天空。然後他又加上群青和洋紅，調出藍灰的色調，接著在幾處地方留白之後，就繼續為天空上淡彩。

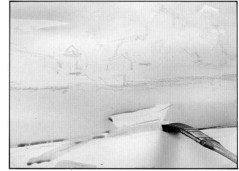

258

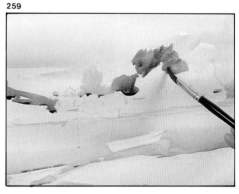

259

圖258. 他一如往常地先畫上大片淡彩。現在他用和天空相同的色調畫水的部份。

圖259. 接著，換了一支比較小的圓筆，他以鈷藍和焦黃調出的色彩為草木和水中倒影上色。

圖260. 這就是整幅畫的第一層淡彩。運用柔和的色彩——藍灰和綠灰——在一幅以天空占大部分的構圖中。

天空的部份幾乎快要完成了，此時昆士達同樣使用濃綠和洋紅混合而成的顏色，再加上一點點藍和很多的水，畫水的部份。他清楚的預留小船的形狀。接著他換了一支畫筆，用鈷藍和焦黃混合的暖綠色調，畫背景的樹和小山以及土堆在水中的倒影。昆士達特別指出，水中倒影的顏色一定要和實物的顏色相近，或亮或暗，但不論如何色系一定要相同。

接著他分別在水中和陸地許多地方，加上鎘紅色以凸顯暖綠色調，加上去的鎘紅色因為紙張濕潤的緣故而稍稍變淡。

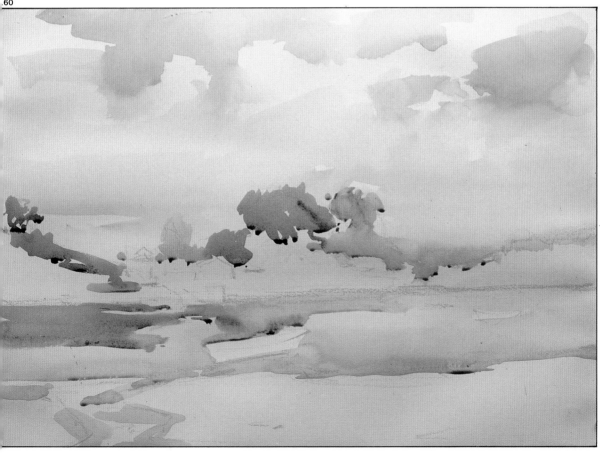

60

在畫紙上混色

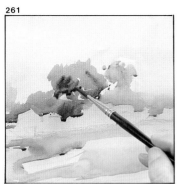

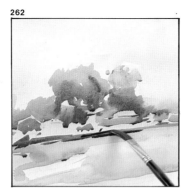

圖 261 至 264. 進入圖
264 的階段，昆士達已經
為樹木、土堆和房子上
了淡彩。他用更深、更
溫暖的顏色，以趁濕法
上色之後，他接著轉移
到水的部份，用同樣的
色調捕捉樹木、土堆和
房子的倒影。

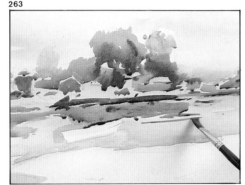

現在，昆士達在房子和右邊剛剛畫上綠
色的樹和土堆上加了鎘紅和洋紅。接著
他馬上又添加一點點焦黃，和先前的色
調混合之後，產生一種律動和諧的色彩。
他用一點點這個混合的紅色，為他剛剛
畫的那些物體的倒影上色。緊接著，他
以深暗、強烈、水平的筆觸，清楚劃分
出陸地和大海，並且顯示出陰影與倒影。
一如往常，他一邊上色，一邊勾描，這
是真正的水彩畫風格。此刻，他將畫筆
平握，往旁邊的方向畫過去，帶出細長
形、鋸齒狀的筆觸，產生無休止的水漣
漪的感覺。在昆士達眼中，濃綠是一種
很神奇的顏色，他可以將濃綠加上紅色
和赭色，製造出一種透明、充滿霧氣的
灰色。

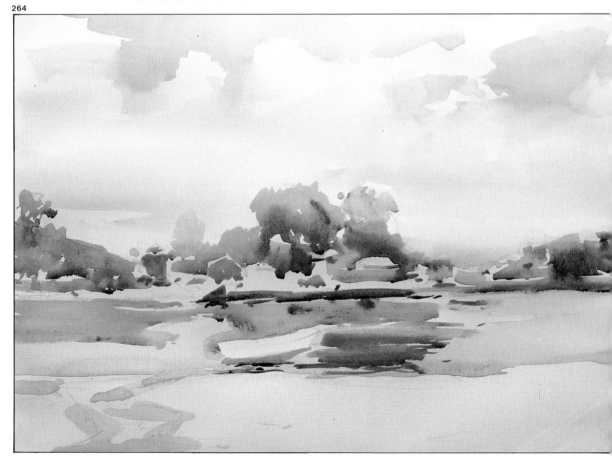

昆士達作畫時自信十足，直接就在紙上
試顏色。如果顏色不對，他就再添加其
他顏色或用筆刷把顏色吸掉，直到找出
他要的色調為止。在這幅畫中，他用一
種很淡的藍紫色同時畫小船、樹木和房
子。偶爾，他會先等顏料稍微乾了之後
再勾勒出比較清楚的模樣。他用淡而溫
暖的顏色畫沙地，再用清晰和有活力的
筆觸，以較暗的藍色畫左邊的山丘。這
幅畫已接近完成的階段了；十足的氣氛、
暗示、充滿水氣的效果已經出現了，昆
士達特別使用一種溫暖、混濁的顏色覆
蓋先前的顏色——除了天空之外——以
加強這種效果。

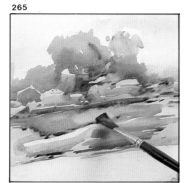

圖265至268. 接下來將
畫筆的水擠乾之後，昆
士達就用這支筆吸掉某
些部份的顏料，讓整幅
畫看起來不會太生硬。
從這幾張照片你可以看
到他是如何使色彩更擴
散、更和諧。在這個階
段，昆士達開始畫水中
倒影以及用溫暖的混濁
色畫前景的沙地。

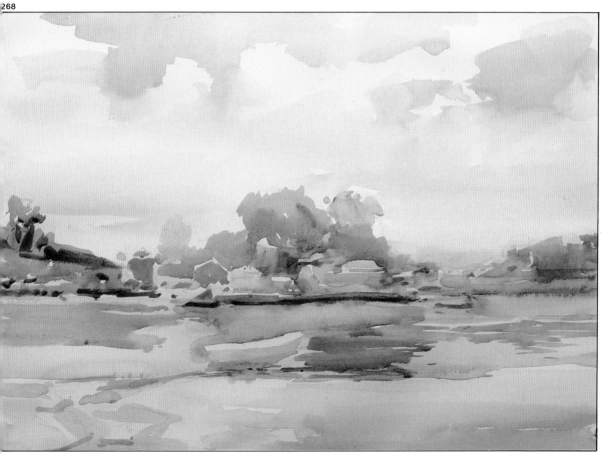

氣氛

昆士達現在要為整幅畫作最後收尾的工作了。首先他用藍色的色調為左邊留白的部份上色，特別是被水佔據的部份。接著他用又深又暖的綠色加強畫中央樹的立體感——原本的顏色太平淡了——再用淡淡的群青在這裡多加一點，在那裡多加一點。添加新顏色之前，昆士達先畫一些淡彩做為測試。假如那是他想要的色彩，他就會在紙上全畫上這種顏色，或者是和其他色系的筆觸結合。有時候昆士達會使用濕的畫筆連接筆觸或每一點，這些水滴會和先前上的顏色混合。

一道藍色的長筆觸帶給畫面中間的景物密實感，同時也加強了它本身的倒影。昆士達接著用相同的藍色，以精細的筆觸勾勒出小船的邊緣，然後加上一條線充作錨繩。

在作品快完成的時候，昆士達仍繼續試驗著顏色，並用手在空中比劃打量，決定了才動手畫。他將陸地上的線條與小細節一一地描繪出來了。

就在昆士達完成這幅水彩畫的同時，相信你也已經看到運用蠟筆（尤其是用厚而不明確的筆觸）打底稿可以產生極佳的畫質，而且，更重要的是，當你開始上色時，會因此帶出絕佳的朦朧效果。昆士達從來不受這些底稿線條的制約或束縛，反而超越它們，將之融合在繪畫裡頭，他不在意它們的限制。這是一種在水份、顏色與直率筆觸之間收放自如的平衡之美。

269

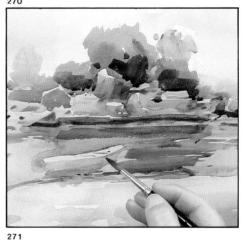

270

271

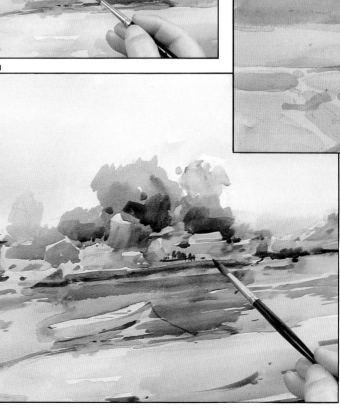

272

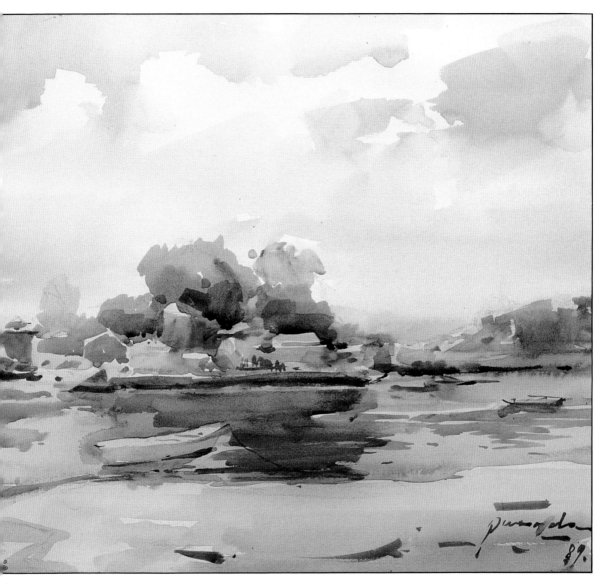

圖269. 畫家加強圖畫中間的倒影：首先他用一支平頭筆，以苯二甲藍畫水平的筆觸。接著，在靠近沙地的部份，他用洋紅和赭色上色。

圖270和271. 到了最後幾分鐘或幾秒鐘，昆士達做一些細節的局部處理，讓船的形狀更清晰，並在陸地的部份多加幾個點和幾條線。

圖272. 讓我們仔細再欣賞這幅已經完成的水彩作品，這是昆士達典型的即興之作。將色彩吸掉之後──誠如你在上一頁所見到的──畫家用赭色加綠色和洋紅調和而成的藍，以堅定、均勻的筆觸畫樹蔭。接著他用比較暗的顏色，清楚的區隔水和陸地，使整幅畫看起來更有整體感。最後，他隨意的在沙地部份加上些深暗的顏色，並且用淡而溫暖的顏色遮蓋草木和房子的白色部份，讓整幅畫沒有留下任何間隙。然後他就放下畫筆，因為一切都已經表現在圖畫裏了。

銘謝

我們特別要感謝美術大師，蒙撒・哥伯
(Muntsa Calbó) 在本書的編寫上給予鼎
力幫助；瓊安・索托 (Juan Soto) 的圖片
處理，以及皮拉(Piera)公司所提供的相
關繪畫工具與資料。

Cómo dibujar Paisajes by

Parramón's Editorial Team

©PARRAMÓN EDICIONES, S.A. Barcelona, España

World rights reserved

©SAN MIN BOOK CO., LTD. Taipei, Taiwan

普羅藝術叢書

揮灑彩筆
不再是遙不可及的夢

畫藝百科系列

全球公認最好的一套藝術叢書
讓您經由實地操作
學會每一種作畫技巧
享受創作過程中的樂趣與成就感

當代藝術精華

—— 滄海叢刊・美術類

理論・創作・賞析

普羅藝術叢書

畫藝大全系列

解答學畫過程中遇到的所有疑難

提供增進技法與表現力所需的

理論及實務知識

讓您的畫藝更上層樓

色	彩		構		圖
油	畫		人	體	畫
素	描		水	彩	畫
透	視		肖	像	畫
噴	畫		粉	彩	畫

國家圖書館出版品預行編目資料

風景畫／Parramón's Editorial Team著；
柯美玲譯. －－初版. －－臺北市：
三民，民86
面；　公分. －－（畫藝百科）

譯自：Cómo dibujar Paisajes
ISBN 957-14-2614-8（精裝）

1.風景畫

947.32　　　　　　　　　　86005498

國際網路位址　http : // sanmin. com. tw

© 風　景　畫

著作人	Parramón's Editorial Team
譯　者	柯美玲
校訂者	袁金塔
發行人	劉振強
著作財產權人	三民書局股份有限公司
	臺北市復興北路三八六號
發行所	三民書局股份有限公司
	地　　址／臺北市復興北路三八六號
	電　　話／五〇〇六六〇〇
	郵　　撥／〇〇〇九九九八——五號
印刷所	臺北市復興北路三八六號
門市部	復北店／臺北市復興北路三八六號
	重南店／臺北市重慶南路一段六十一號
初　版	中華民國八十六年九月
編　號	S 94029
定　價	新臺幣貳佰伍拾元整

行政院新聞局登記證局版臺業字第〇二〇〇號

有著作權‧不准侵害

ISBN 957-14-2614-8（精裝）